零基礎
也能輕鬆學！
隨手畫出
室內透視圖

中山繁信・著　黃筱涵・譯

装訂＝水野哲也（Watermark）

「讓室內透視圖得心應手吧！」

本書的姊妹作《隨手畫！超手感建築透視圖》獲得了淺顯易懂的評價。當時以街景、建築物與空間為主，描繪了許多場景中的對象物，並加以說明。透視圖與設計圖、模型一樣都是建築的溝通工具，筆者撰寫該書的目的原是為了讓學生們習得這項技術，用來表現自己的建築想法。沒想到也吸引了許多非建築領域的人，例如漫畫家等，這對我來說是意想不到的驚喜。

本書將內容鎖定在室內裝潢的部分，並增加了立體正投影圖的畫法。立體正投影圖是種魔法般的技法，就連繪圖能力還稍嫌不足的人，學會後都能夠清楚表現室內設計。此外不少人都不擅長上色，因此這邊會介紹筆者平常在用的小技巧，幫助各位輕鬆運用色鉛筆、粉彩筆與麥克筆的特性。

近年裝修案子增加，實務上也開始重視室內透視圖的描繪技能。雖然現在能夠用電腦輕易繪製出3D透視圖，但是學會手繪透視圖的話，只要有紙有筆就可以當場表現出自己的想法。在為客戶或主管做室內設計簡報時，若能在提及理想方案的當下順手畫出，肯定能夠獲得更深的信賴。

所以請各位務必讀完本書，喚醒自己沉睡的才能，畫出極富自我風格的透視圖。

中山繁信

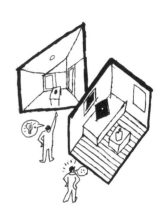
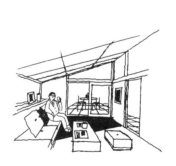

第3章　描繪室內立體正投影圖

第4章　繪製背景與添景

目錄

第5章　　透視圖著色

目錄

第1章

透視圖與立體正投影圖

1. 透視圖與立體正投影圖的差異

何謂透視圖

假設在建築物（立體物）與人之間架設布幕，從布幕上描出的建築物線條，就等於透視圖。實際上因為不太可能實際架設布幕繪製，所以才出現了依理論繪製相近圖案的方法，本書就將針對這部分詳細解說。由於是透過布幕看見另一端物體的技法，因此正式名稱為透視圖（perspective drawing）。

將相同物體擺在一起時，愈遠者愈小，愈近者愈大，故透視圖又稱為遠近法。當物體由近至遠連續延伸下去時，看起來就像朝著某個點縮小一樣，這個點就叫做消失點（vanishing point），是繪製透視圖時的基準點。

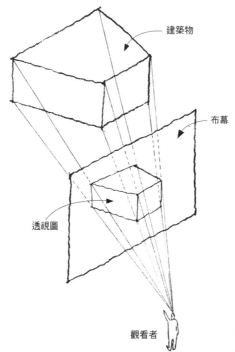

建築物

布幕

透視圖

觀看者

在建築物與人之間設置布幕，映照在布幕上的影像即為透視圖。

何謂立體正投影圖

用來表現立體的圖面除了透視圖（遠近法）之外，還有平行投影圖。平行投影，是指立體物藉平行光線投影在畫面上，將此描繪在紙面上即稱為平行投影圖。平行投影圖會以分別代表長寬高的三面，組成一個立體圖形，其中最具代表性的就是立體正投影（axonometric projection）。

立體正投影圖沒有消失點，且會等比例畫出圖面中的要素，因此能夠標記尺寸。

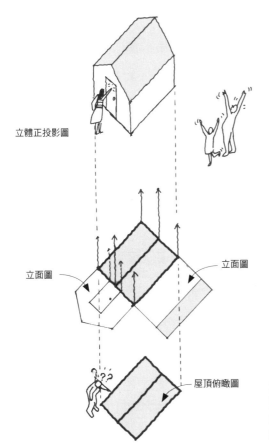

立體正投影圖

立面圖

立面圖

屋頂俯瞰圖

立體正投影圖是由三面組成的立體圖，因此是由屋頂俯瞰圖＋兩個方向的立面圖，或是平面圖＋兩面牆組成的展開圖組成。

透視圖與立體正投影圖的表現特徵

透視圖是將眼前所見景色直接描繪在紙面上的方法，像常見的室內設計透視圖，就能讓人覺得猶如身處空間內部。只要是視線範圍內都可畫出的透視圖，就如同站在屋外並去掉擋住視線的這道牆壁，整個空間由其他三面牆、地板與天花板這五個面組成。但是由於透視圖中愈遠的物體就愈小，因此沒辦法獲得精準的尺寸資訊。此外會隨著距離改變的物體大小，也增添了繪圖困難度，所以必須善加運用「消失點」。

立體正投影圖則是由三個不同方向的面組成，是視角由上往下看的俯瞰圖，缺乏身在其中的臨場感。室內設計中的立體正投影圖，是由兩面牆與地板這三個面組成，沒有所謂的消失點，物體大小也不會隨著距離而異。立體正投影圖是直接從平面圖與展開圖延伸出的圖面，會直接運用原始尺寸比例，畫起來比較輕鬆。

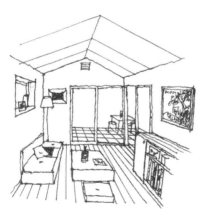

室內透視圖
一般的室內設計透視圖就像這樣，有消失點也有三面牆與地板、天花板組成的五個面。

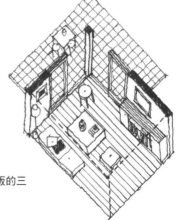

室內立體正投影圖
沒有消失點，僅用兩面牆和地板的三個面表現。

2. 透視圖的種類

擁有消失點的透視圖原則上可分成三種，分別是①一點透視圖、②兩點透視圖、③三點透視圖。由於透視圖表現出的是立體空間，因此深度、寬度、高度各有不同方向的消失點，這些透視圖就差在消失點的數量。

本書介紹的是最簡單的一點透視圖畫法，畢竟一點透視圖在室內設計領域就非常夠用了。

透視圖分成一點、兩點、三點

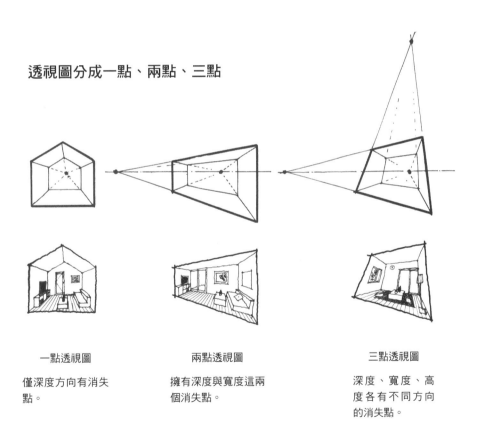

一點透視圖

僅深度方向有消失點。

兩點透視圖

擁有深度與寬度這兩個消失點。

三點透視圖

深度、寬度、高度各有不同方向的消失點。

3. 立體正投影圖的種類

立體正投影圖同樣分為數種，基本上都會平行描繪深度、寬度與高度，只是平行線的角度不同。本書選了最常用的三種圖法，請各位理解各圖法的特性，按照表現意圖選擇適當的類型吧。

1. 立體正投影圖
（axonometric projection drawing）

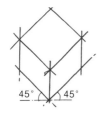

斜向配置平面圖後，直接畫出平行的高度，藉此表現出立體感。平面圖的角度可自行決定，不過最好畫的是45度／45度與30度／60度。

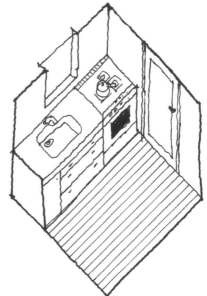

2. 等角投影圖
（isometric projection drawing）

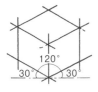

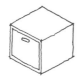

用30度／120度／30度的菱形表現平面圖的圖法，原則上角度都是固定的。平面圖變成菱形後畫起來比較複雜（參照p.102），但是視角比立體正投影圖低，看起來會與實際狀況更接近。

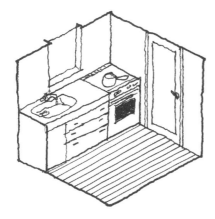

3. 等斜投影圖（cavalier projection drawing）

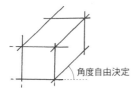

角度自由決定

剛才這兩種投影圖都是以平面圖為基準，不過等斜投影圖則是以立面圖或展開圖等有表現出高度的圖面為基準。從展開圖延伸出的深度角度，則會影響視角的高度（參照p.94）。

嚴格來說，與立體正投影圖的種類不同，但本書主旨是描繪內裝的方法，因此將等斜投影圖歸類在立體正投影圖這邊。

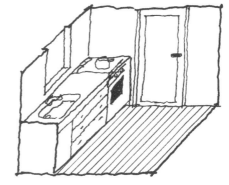

4. 立體正投影圖的特徵

立體正投影圖是相當簡單的圖法，擁有各式各樣的特徵。

1. 深度、寬度與高度皆為平行，沒有消失點

這裡的深度、寬度與高度線條都會畫成平行，所以沒有視線延伸至無限遠時產生的消失點，屬於俯瞰型的構圖。

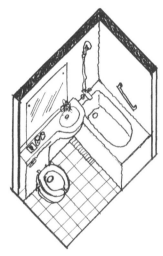

去掉天花板與兩面牆的立體正投影圖

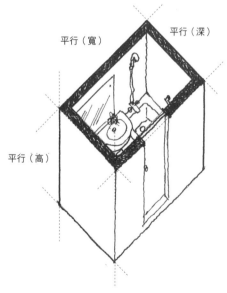

去掉天花板的立體正投影圖

2. 不管物體遠近，尺寸都相同

正常情況下，愈近的物體看起來愈大，愈遠的物體就愈小，我們就是藉此感受到遠近差異。可是立體正投影圖中無論物體遠近，尺寸都一樣。

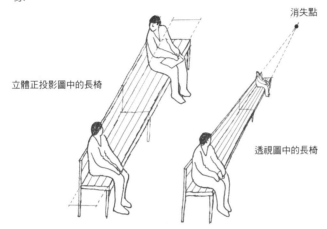

消失點

立體正投影圖中的長椅

透視圖中的長椅

3. 能夠搭配比例尺（scale）

建築方面的圖面都是依實際大小的比例縮小的，因此可以使用比例尺（幾分之一等）表示，或直接寫下實際尺寸。立體正投影圖是從平面圖拉高延伸出的圖面，所以可以搭配比例尺，運用遠近法的透視圖就沒辦法了。話說回來，不如說根本不應在透視圖上使用比例尺。

立體正投影圖可以直接用尺與比例量出實際尺寸。

第2章

描繪室內透視圖

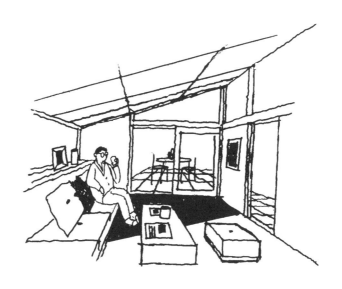

1. 決定構圖的方法

透視圖的構圖會隨著消失點改變，所以必須先仔細想好打算怎麼表現地板、牆壁與天花板，再決定消失點的位置。基本上都會將消失點設在室內空間（房間）中央，且高度與人的視線相同。

但若想和下圖一樣放大地板所占比例時，就要提高消失點的位置；想強調右邊的牆面時，就把消失點設在左邊。

室內設計在繪製透視圖時，因為家具等都擺在地面上，所以天花板與地板相較之下，通常會比較重視地板。

消失點位置較高時

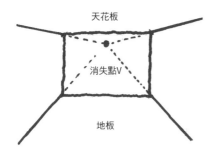

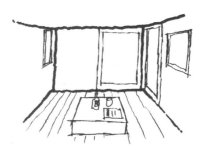

變成強調地板的構圖。

消失點位置較低時

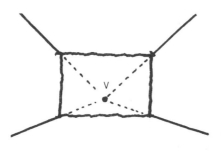

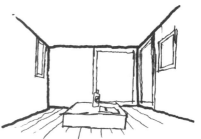

變成強調天花板的構圖。

消失點靠左牆時

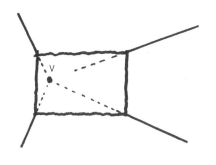

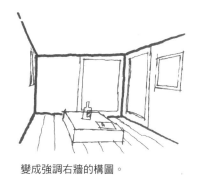

變成強調右牆的構圖。

消失點靠右牆時

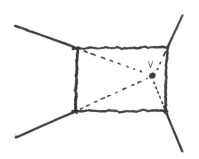

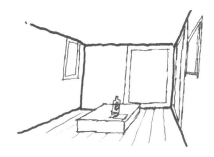

變成強調左牆的構圖。

2. 從展開圖開始畫

描繪室內透視圖的時候，有幾份圖面必須先準備好。由於透視圖會表現出六面中的五面，所以需要平面圖、正面與左右牆面的展開圖（參照p.83）、天花板圖（表現出天花板模樣的圖）。

為了幫助各位理解畫法，這裡會先介紹正方形空間的透視圖，請各位一起畫畫看，學會空間深度的決定方法吧。

① 描繪平面圖與三個方向的展開圖
先畫較易描繪的正方形空間

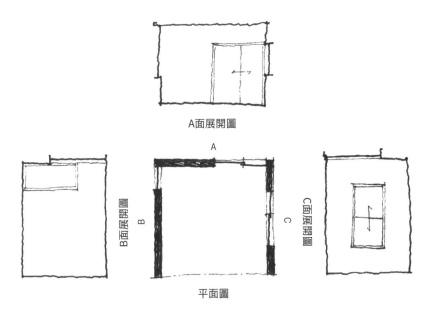

② 先在平面圖上繪製格線（方眼）

在平面圖上畫出等距的縱橫各四條線，後續繪製展開圖時，有格線會比較方便確認開口位置。

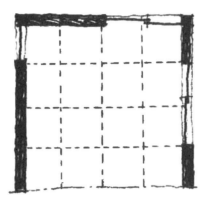

平面圖

③ 畫好A面展開圖，決定好消失點

將消失點V設在與視線同高的位置。這裡想要強調右側窗戶，所以消失點也比較靠近左側。

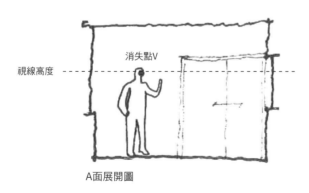

消失點V

視線高度

A面展開圖

④ 繪製代表深度的線條

連接展開圖的角落與消失點後繼續延長。

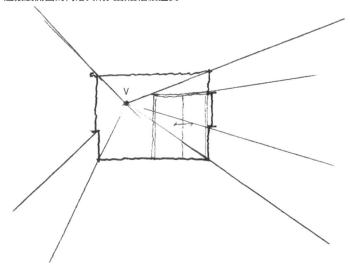

⑤ 決定透視圖的深度

這是正方形的空間，所以要找到能讓空間看起來像正方形的位置，大概畫上線條。以這裡來說就是B。

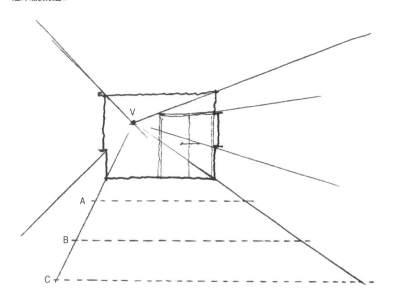

⑥ 決定好地面

正方形空間在透視圖上的模樣。

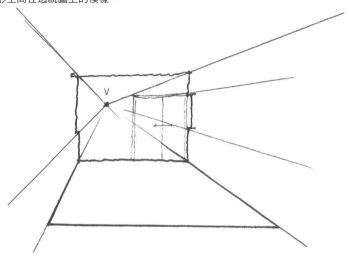

⑦ 在地面繪製格線

依地面的寬度分成四等分後，延伸出消失點，接著畫出對角線。

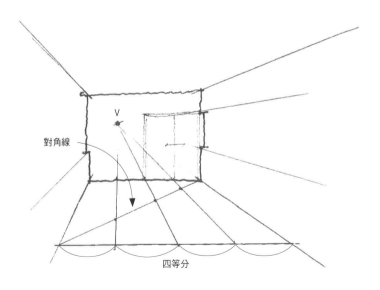

⑧ 畫好地面格線後，開始繪製牆面

連接到消失點V的四條線與對角線會形成交點，依交點畫出互相平行的直線，就完成地面的格線了。

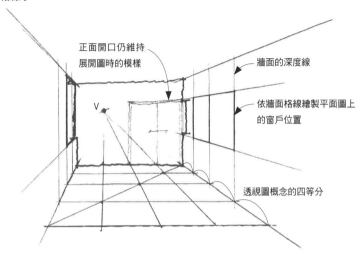

正面開口仍維持
展開圖時的模樣

牆面的深度線

依牆面格線繪製平面圖上
的窗戶位置

透視圖概念的四等分

⑨ 描繪窗框與畫框

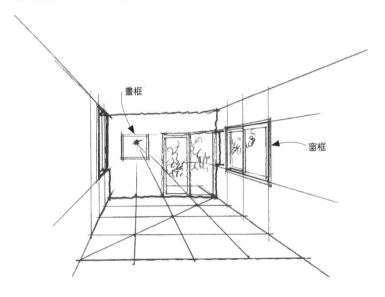

畫框

窗框

⑩ 進一步繪製窗框等細節後，恢復圖面乾淨

繪製透視圖時，有兩種方法可以恢復圖面乾淨，一種是用製圖筆描線後以橡皮擦清掉草稿，另外一種是墊上描圖紙後，用製圖筆在描圖紙描出乾淨線條（參照p.88）。

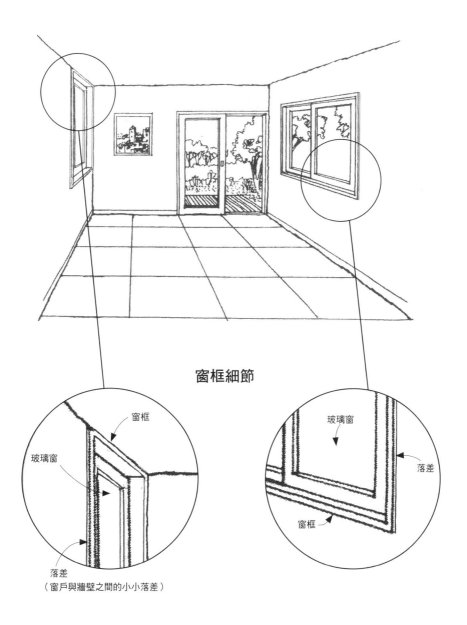

窗框細節

窗框

玻璃窗

落差

玻璃窗

落差

窗框

落差
（窗戶與牆壁之間的小小落差）

等分切割深度

這邊要正式介紹透視圖中的格線繪製方式。

像下圖這樣依深度等分就是錯誤示範，因為在具遠近概念的透視圖中，愈近的空間就愈大，愈遠則愈小。這裡只要善用對角線，就能夠在為深度空間畫出等分線條時，營造出遠近感。

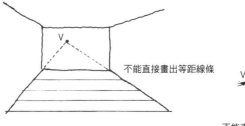

不能直接畫出等距線條

不能直接畫出等距線條

牆面的正確切割法

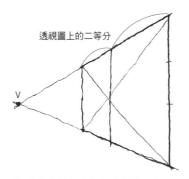

透視圖上的二等分

① 依對角線交點畫出垂直線，就能夠把表現深度的牆面，分成透視圖上的「二等分」。

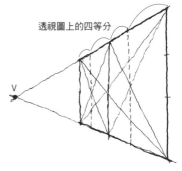

透視圖上的四等分

② 依①畫出兩個四邊形後，再各自繪製對角線，於交點繪製垂直線條，就能夠把表現深度的牆面，分成透視圖上的「四等分」。

地面的正確切割法

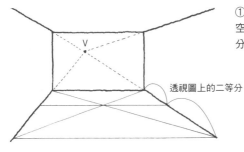

① 在對角線交點繪製水平線，將空間深度切割成透視圖上的「二等分」。

透視圖上的二等分

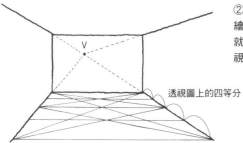

② 依①畫出兩個四邊形後，再各自繪製對角線，於交點繪製水平線，就能夠把表現深度的地面，分成透視圖上的「四等分」。

透視圖上的四等分

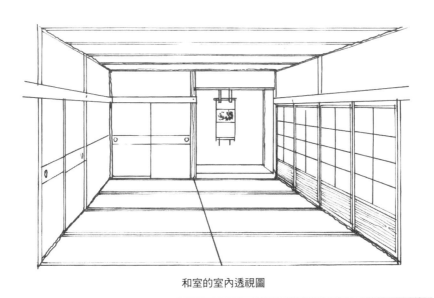

和室的室內透視圖

3. 從剖面圖開始畫

以剖面圖為基準繪製的透視圖，就稱為「剖面透視圖」。剖面透視圖會畫出建築物切口，常用來表現建築物高度與室內空間的關係。這裡並未定下牆面與天花板的細節，而是在繪製剖面透視圖的過程中決定的。透視圖不是完成整體設計後才會登場的圖面，在設計過程中還能夠幫助我們決定許多項目。

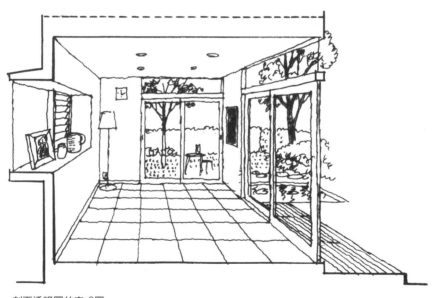

剖面透視圖的完成圖

① 準備平面圖與剖面圖

這裡將空間設定為正方形比較好畫。首先在平面圖繪製正方形格線，數量可自由決定，這邊是綜合各切割成三等分。

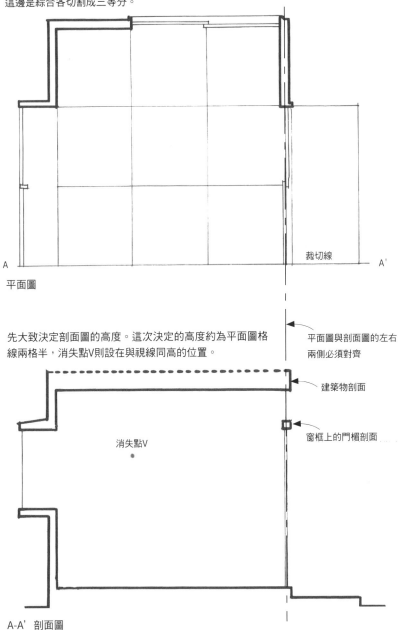

A 裁切線 A'

平面圖

先大致決定剖面圖的高度。這次決定的高度約為平面圖格線兩格半，消失點V則設在與視線同高的位置。

平面圖與剖面圖的左右兩側必須對齊

建築物剖面

消失點V

窗框上的門楣剖面

A-A' 剖面圖

② 連起消失點與剖面圖四角

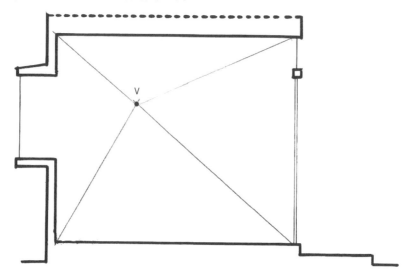

③ 決定空間深度

大概拉出表現深度的線條後，在地面繪製一條能讓空間看起來像正方形的水平線，這裡選擇的是B。

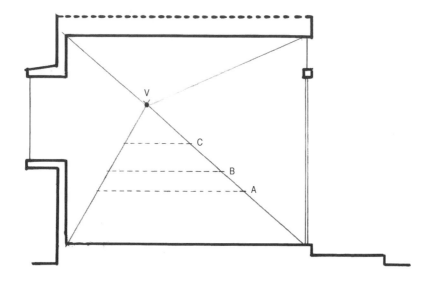

④ 繪製地面

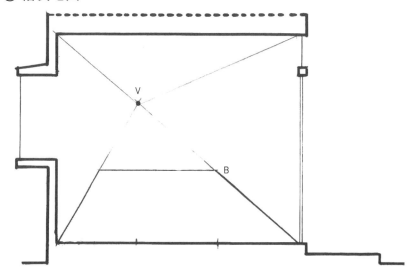

⑤ 繪製地面的縱線

依空間寬度切割成三等分後，連接至消失點V，接著將剖面圖各部位與消失點連在一起。

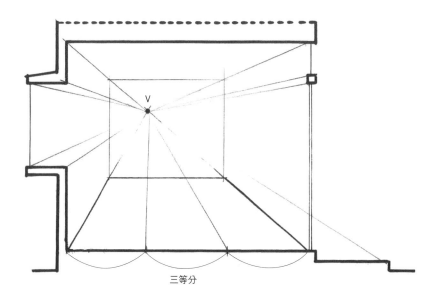

三等分

⑥ 繪製地面的橫線

在地面繪製對角線，連接消失點V的線條與對角線會形成交點，依交點繪製水平線後格線就完成了。接著再運用格線將表現深度的牆面，分成符合透視圖空間感的三等分。

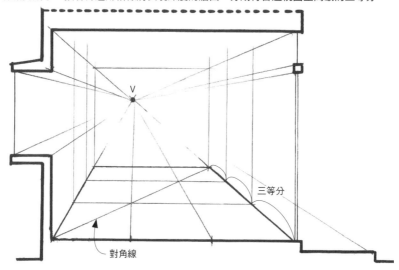

三等分

V

對角線

⑦ 依平面圖繪製對外開口

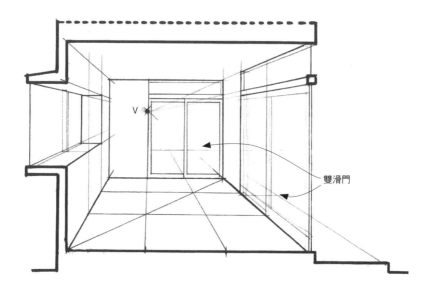

V

雙滑門

⑧ 繪製門窗

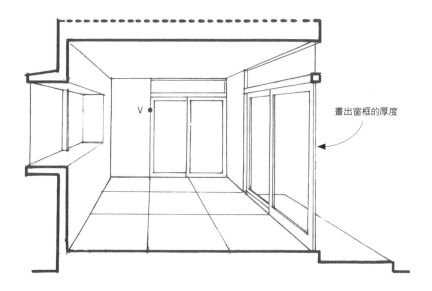

畫出窗框的厚度

⑨ 繪製小物與戶外風景後，清除多餘線條

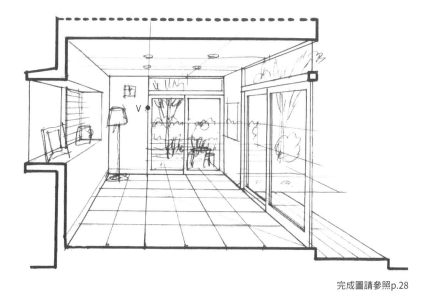

完成圖請參照p.28

剖面透視圖常見的錯誤

描繪跨越多層樓或多空間的剖面透視圖時，不可以依空間各自設定消失點。無論圖中包括幾層樓或幾個空間，一座建築物的消失點都只有一個。

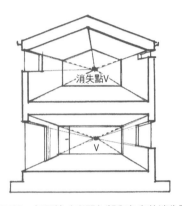

錯誤示範：每層樓（空間）都有各自的消失點V

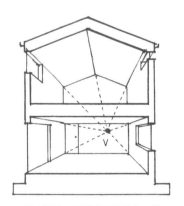

正確示範：將消失點V設在一樓

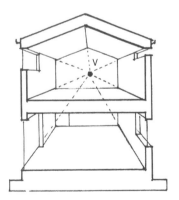

正確示範：將消失點V設在二樓

4. 繪製家具

各空間都會有相應的家具，由於這是室內設計透視圖必備的要素，因此請務必熟悉畫法。這裡設定的家具包括落地燈、餐桌、書架與擺有盆栽的裝飾架，空間形狀則是能夠輕易決定空間深度的正方形。

首先請準備好繪有家具的平面圖。

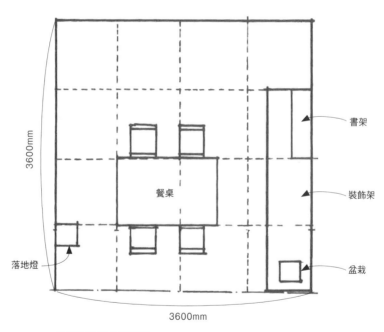

設定好的室內平面圖

① 在平面圖上繪製格線

繪製透視圖時，先摒除家具比較好。

日本建築物或材料在製造時，都是以3尺（909mm）或6尺（1818mm）為單位，讓透視圖的格線間距對應900mm時，後續配置起來會比較輕鬆。

如前頁圖面所示，這次的空間實際尺寸為3600mm×3600mm，所以將深度與寬度都切割成四等分，每一格的邊長代表900mm。

空間平面圖

② 決定展開圖的消失點，繪製左右牆面

將最遠處的牆面當成展開圖。將天花板高度設定為2400mm，接著大概決定消失點V的位置。連接消失點與展開圖的四角後，就完成左右牆的線條了。

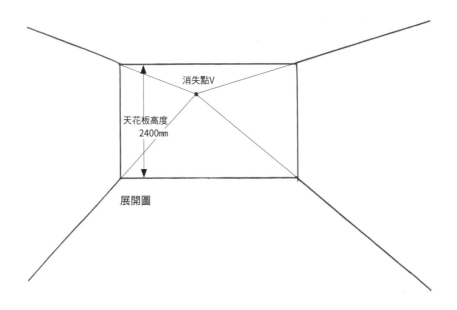

消失點V

天花板高度
2400mm

展開圖

③ 繪製表現空間深度的線條

在地面繪製能夠讓空間看起來像正方形的水平線。

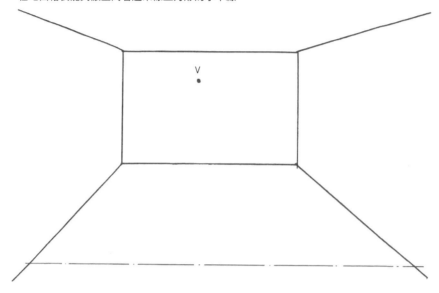

④ 繪製地面格線

將寬度分成四等分後，以線條連結出消失點，接著繪製對角線。這邊完成格線的步驟與「從剖面圖開始畫」相同。（參照p.32）

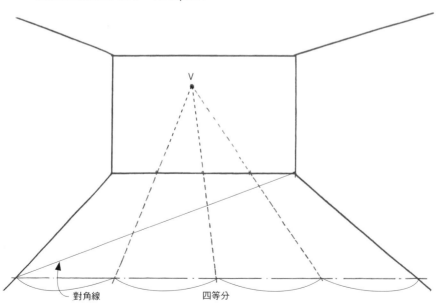

對角線　　　　　　　四等分

⑤ 在展開圖上決定家具高度

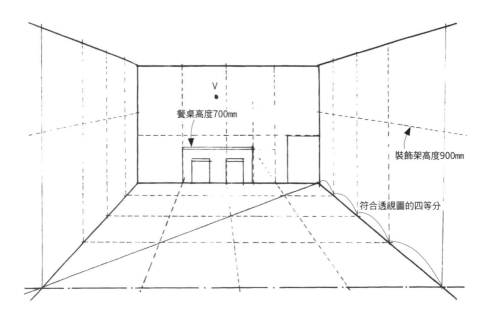

餐桌高度700mm

裝飾架高度900mm

符合透視圖的四等分

⑥ 在地板與牆壁畫出家具的位置

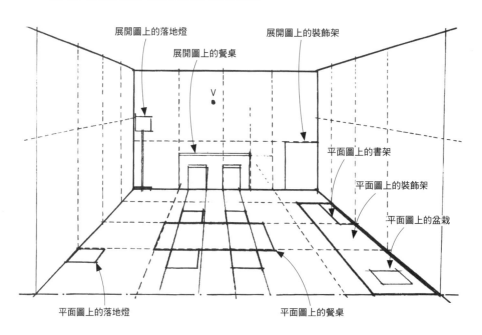

展開圖上的落地燈

展開圖上的餐桌

展開圖上的裝飾架

平面圖上的書架

平面圖上的裝飾架

平面圖上的盆栽

平面圖上的落地燈

平面圖上的餐桌

⑦ 為家具畫出高度

從展開圖拉出家具的高度，包括沒有靠牆的家具。

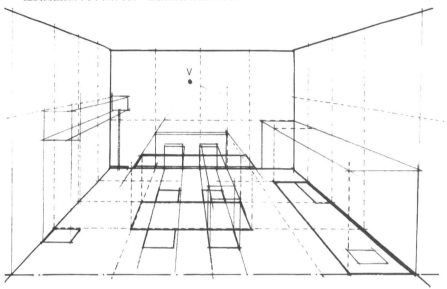

⑧ 進一步繪製家具

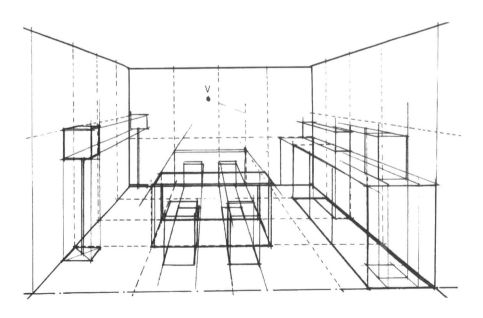

⑨ 用製圖筆描出空間與家具的線，清掉草稿線條

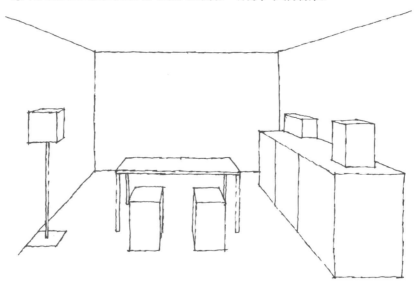

⑩ 繪製小物與戶外風景後就大功告成

畫出門窗與戶外庭園後，就成為具有空間深度的透視圖。

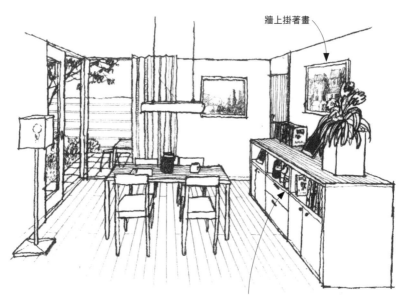

牆上掛著畫

連裝飾架中的小物也有畫出

5. 繪製斜牆

無論是建築還是室內設計，牆壁與家具都未必會呈現精準的水平垂直。當空間中有斜項配置的要素時，這個透視圖就會有兩個消失點，成為兼具一點透視圖與兩點透視圖的圖面。不過因為內裝本身只有一個消失點，所以這張圖仍是一點透視圖，而非兩點透視圖。

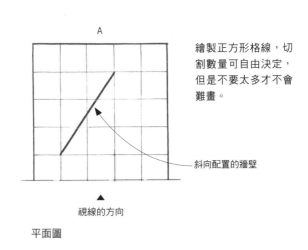

A

繪製正方形格線，切割數量可自由決定，但是不要太多才不會難畫。

斜向配置的牆壁

視線的方向

平面圖

① 繪製A面展開圖

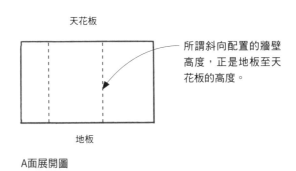

天花板

所謂斜向配置的牆壁高度，正是地板至天花板的高度。

地板

A面展開圖

② 決定消失點

消失點V1只要概略決定即可。連接展開圖四角與消失點V1，以繪製左右牆。

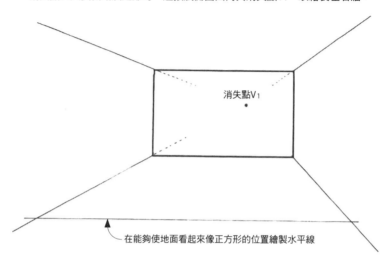

消失點V1

在能夠使地面看起來像正方形的位置繪製水平線

③ 在地面繪製格線的縱線

依寬度畫出切割成五等分的縱線後，連接至消失點V1，接著繪製對角線。對角線像下圖這樣從右前方延伸左後方，還是從左前方延伸至右後方都無所謂。

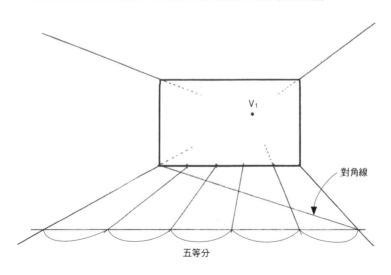

V1

對角線

五等分

④ 繪製地板格線的橫線

依對角線與縱線的交點繪製水平線，格線就大功告成了。

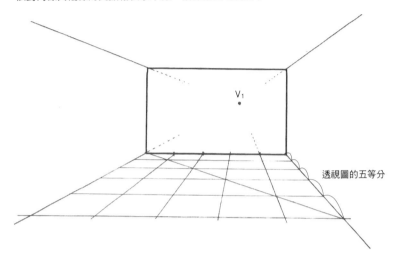

透視圖的五等分

⑤ 在地板畫出斜牆的位置

依平面圖在地板畫出斜牆的位置，接著繪製通過消失點V$_1$的水平線，以求出斜牆的消失點V$_2$。

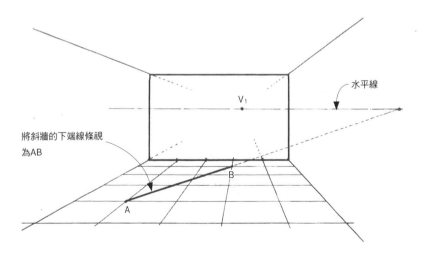

水平線

將斜牆的下端線條視為AB

⑥ 求出斜牆的消失點

延長AB線後與消失點V₁的水平線會形成交點，此交點就是斜牆的消失點V₂。AB線的延長線也會與正面遠端的牆壁交會，形成交點C，並依C往上拉出垂直的CD線，如此一來即得出斜牆的高度。

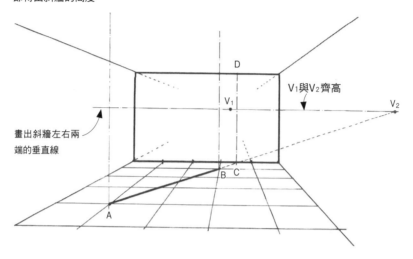

⑦ 求出斜牆的高度

連接D與V₂就能夠畫出斜牆的上端線。分別從AB畫出的垂直線，會與上端線交會出E、F兩點，形成的EF線就是斜牆的上端（與天花板相接的部分）。

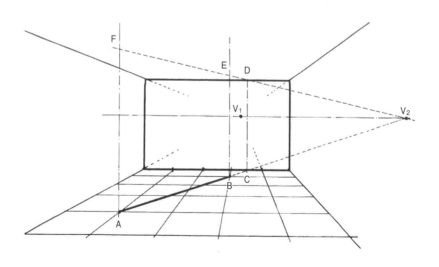

⑧ 繪製斜牆

可以先清除草稿線以便繪製斜牆。

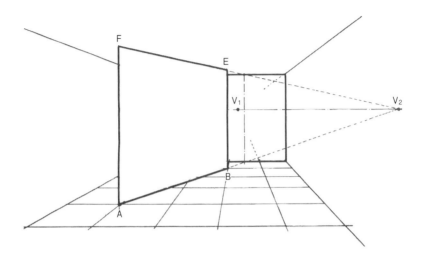

⑨ 繪製室內配置的草稿

斜牆上的掛畫消失點與牆壁一樣都是V₂。這個空間並存著兩個消失點，在配置內裝時必須特別留意。

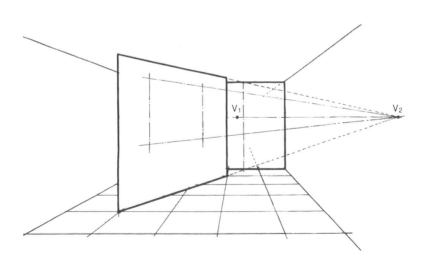

⑩ 繪製門窗

左牆繪製左右滑門,正面遠端的牆面繪製半腰窗。此外也在斜牆畫出橫線,以強調整個斜度,而橫線的消失點同樣為V_2。

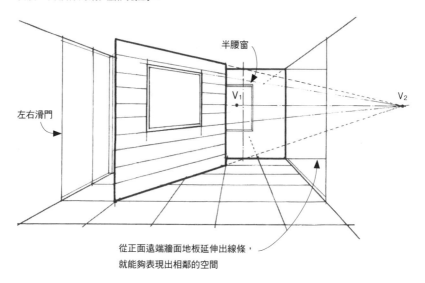

半腰窗

V_1

V_2

左右滑門

從正面遠端牆面地板延伸出線條,
就能夠表現出相鄰的空間

⑪ 繪製小物與戶外風景

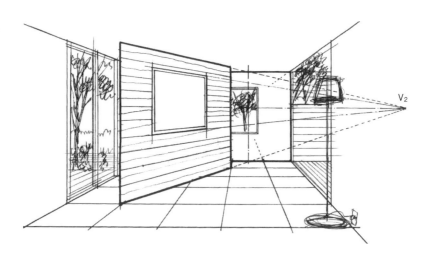

V_2

⑫ 以製圖筆畫好精準的線稿後宣告完成

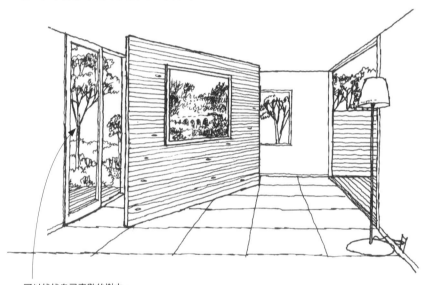

可以找找自己喜歡的樹木，
依樣畫葫蘆（參照p.108、p.117）

6. 繪製曲面牆

畫法與斜牆一樣,會先在格線畫出曲面牆的位置。

只要順利畫出空房間,自然就能夠一邊想像用途一邊畫出門窗與家具等。當然不是誰都能夠對著空房間發揮自己的想像力,這時就可以先試著掛上畫、繪製窗戶等,從簡單的要素開始嘗試。

A

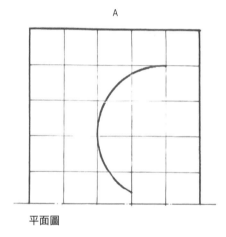

平面圖

在平面圖上繪製格線,格線數量可自由決定,但要注意每一格最好都是正方形。

天花板

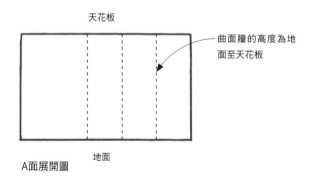

曲面牆的高度為地面至天花板

地面

A面展開圖

① 決定消失點，在地面繪製格線

與平面圖一樣繪製縱橫各五等分的格線，並概略決定好消失點。只要善用對角線，就能夠順利畫出格線。

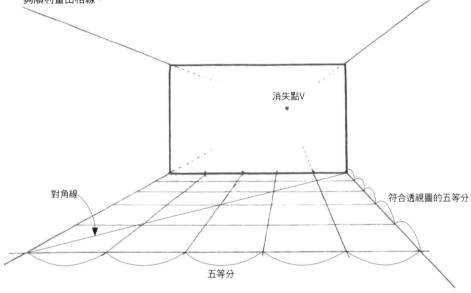

消失點V

對角線

符合透視圖的五等分

五等分

② 在天花板繪製格線的縱線

依地板格線畫出將牆面五等分的縱線，也畫出天花板的格線。

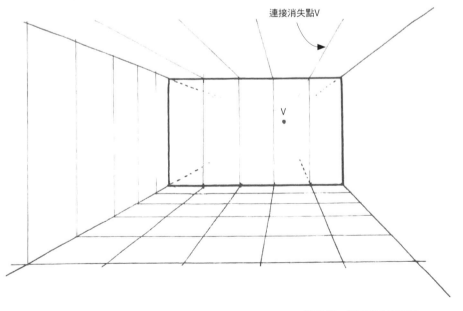

連接消失點V

V

③ 在天花板畫出橫線，完成格線

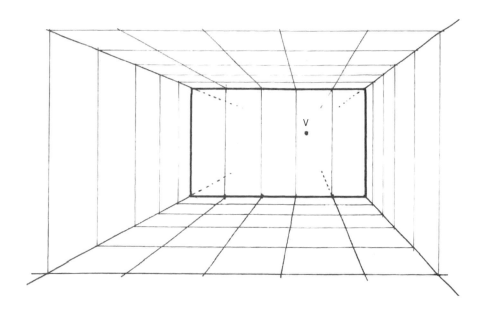

④ 分別在地板與天花板標出曲面牆的位置

依平面圖找出曲面牆與格線的交點，分別標在地板與天花板上。

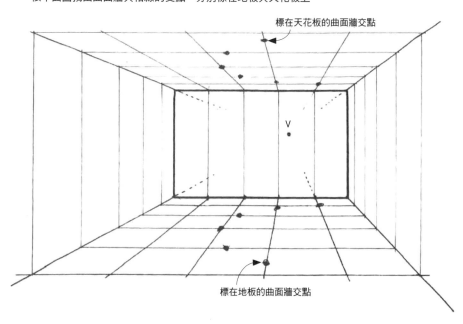

標在天花板的曲面牆交點

標在地板的曲面牆交點

⑤ 在地板與天花板畫出交點連接出的弧線

以圓滑的線條分別連接地板與天花板的交點。

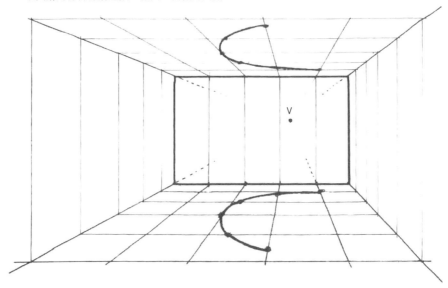

⑥ 連接上下弧線以繪製曲面牆

交點位置都正確的話，連接上下的線條會是垂直線。

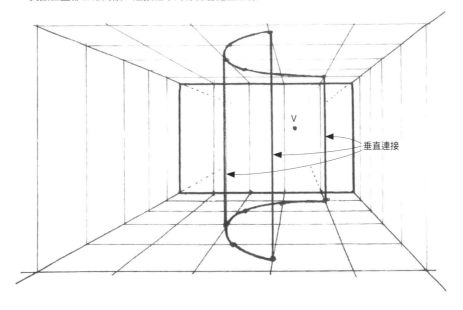

垂直連接

⑦ 清除草稿線

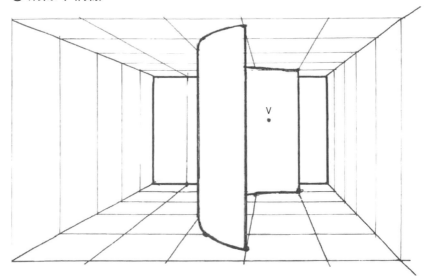

⑧ 繪製家具、小物與戶外風景

在曲面牆內側繪製椅子，並以半透明的方式表現曲面牆。

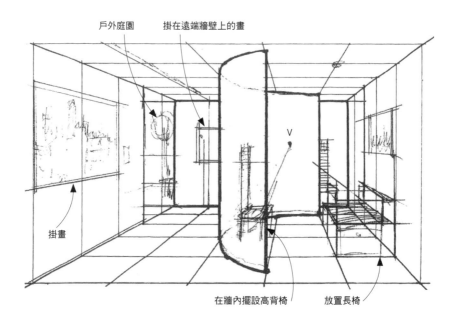

戶外庭園　掛在遠端牆壁上的畫

掛畫

在牆內擺設高背椅　放置長椅

⑨ 用製圖筆描好線條即大功告成

戶外風景能夠提升室內寬敞感，若隱若現的家具與畫作，則有助於強調牆後的空間，打造出極富深度感的透視圖。

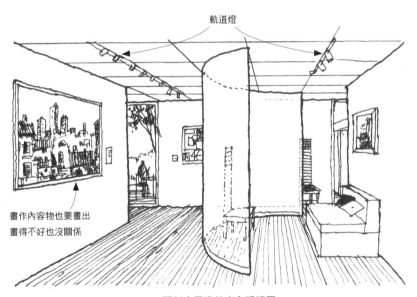

軌道燈

畫作內容物也要畫出
畫得不好也沒關係

類似小藝廊的室內透視圖

7. 繪製樓梯

樓梯通常會與挑空的區域融為一體，也是室內透視圖常會遇到的部分。這裡為了幫助各位理解，會用階數比較少的樓梯進行說明。
首先要準備平面圖以及能從正面看見樓梯的展開圖。

① 準備平面圖與展開圖

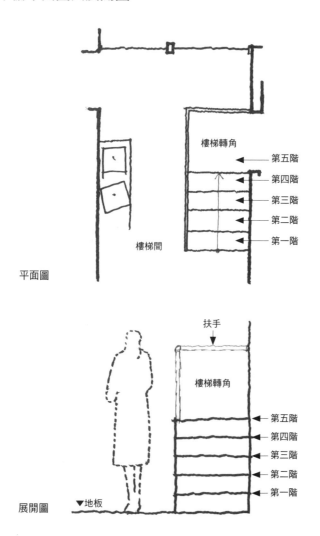

② 決定室內消失點，畫出樓梯在透視圖上的平面形狀

決定好消失點V₁的位置。樓梯的消失點與室內相同，深度則概略決定即可。消失點離樓梯愈近就愈陡，距離愈遠則坡度愈緩。

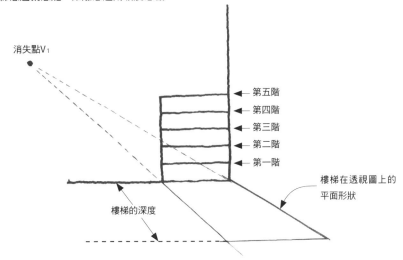

消失點V₁

第五階
第四階
第三階
第二階
第一階

樓梯在透視圖上的
平面形狀

樓梯的深度

③ 繪製樓梯蹴面的線條

蹴面，指的是每階樓梯的高度。

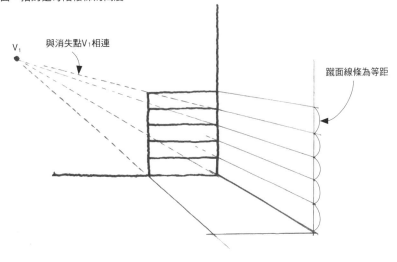

V₁

與消失點V₁相連

蹴面線條為等距

④ 依蹴面畫出箱狀物

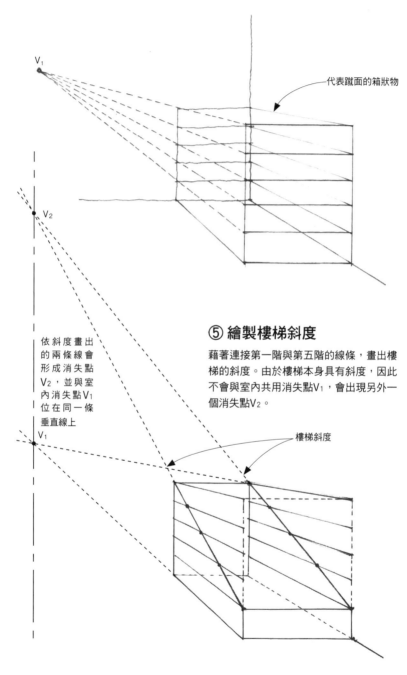

V₁

代表蹴面的箱狀物

V₂

依斜度畫出
的兩條線會
形成消失點
V₂，並與室
內消失點V₁
位在同一條
垂直線上

V₁

⑤ 繪製樓梯斜度

藉著連接第一階與第五階的線條，畫出樓
梯的斜度。由於樓梯本身具有斜度，因此
不會與室內共用消失點V₁，會出現另外一
個消失點V₂。

樓梯斜度

⑥ 繪製蹴面與踏板

踏板，指的是樓梯上供腳踩的地方。首先找到樓梯斜線與蹴面線條的交點，從交點往下畫出垂直線，再拉出水平線即完成踏板的繪製。

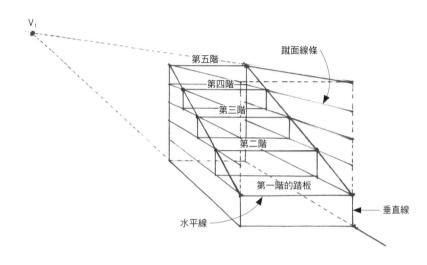

⑦ 清除多餘線條，繪製轉角處

概略決定好轉角處的深度即可。

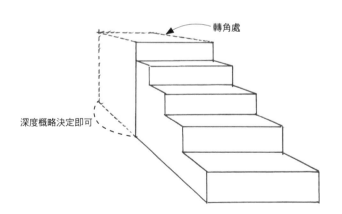

⑧ 進一步繪製樓梯間的氛圍

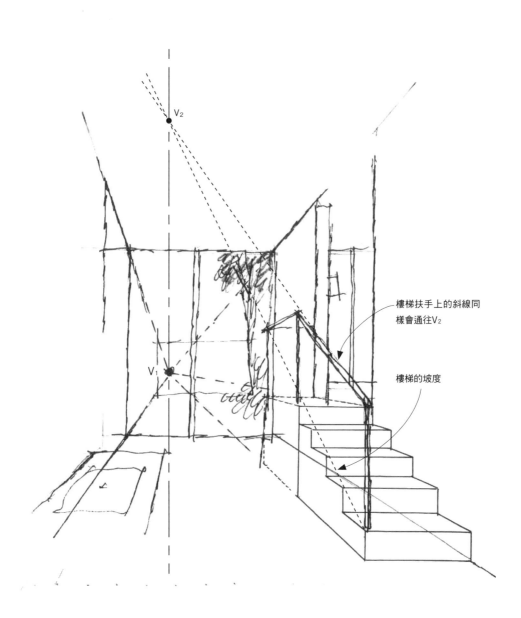

樓梯扶手上的斜線同
樣會通往V₂

樓梯的坡度

⑨ 用製圖筆描出清晰線條

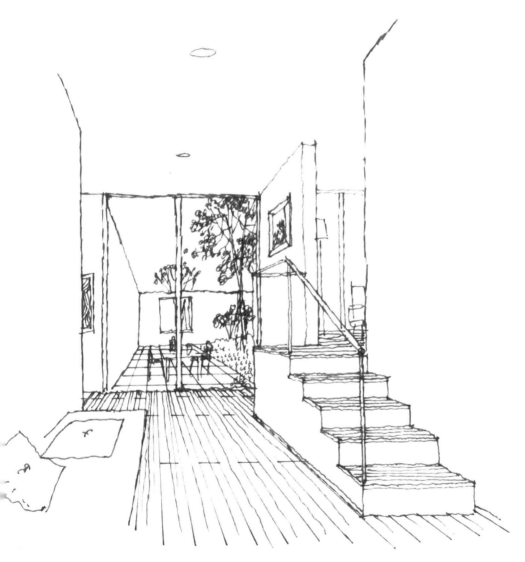

有樓梯的室內透視圖

8. 繪製斜天花板

一般認為天花板皆為水平，不過有斜度的空間其實並不罕見。實際動手描繪時也會發現很難畫出斜度，但只要熟悉繪製技巧就不難了。

面對室內空間，天花板是左右傾斜（A）時，能輕易表現出斜度，只要在天花板畫出兩條平行的斜線，就沒什麼問題。問題在於前後傾斜（B）的天花板，這時要注意的是天花板的消失點與整個空間不同。

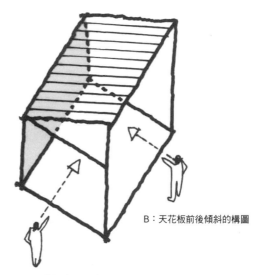

B：天花板前後傾斜的構圖

A：天花板左右傾斜的構圖

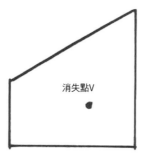

消失點V

A：天花板左右傾斜的展開圖

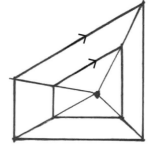

斜天花板的兩條線互相平行

① 繪製遠端牆壁的展開圖

以前頁的圖為基準，這裡畫的是站在B位置時，正對著的遠端牆壁（灰色）展開圖。

B：天花板前後傾斜的構圖

② 決定空間的消失點

消失點V₁的位置概略決定即可，設在與視線同高處所呈現的構圖會最自然。連接展開圖四角與消失點V₁後，依此延長出去就能夠區隔出地板、牆壁與天花板。但此時的天花板尚無坡度，只是普通的平面天花板。這裡先畫成普通天花板，後續再進一步調整。

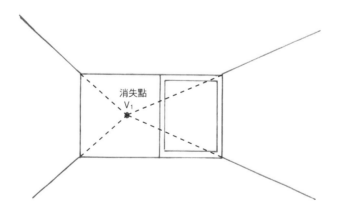

③ 決定斜天花板的高度

從左右牆中挑一處設定為斜天花板的最高處,這裡的高度不用精準,只要與天花板最低處B之間的比例恰當即可。

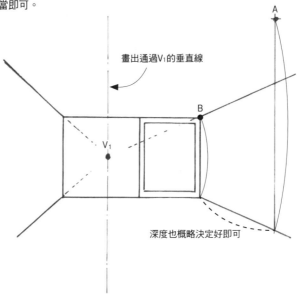

④ 設定斜天花板的消失點後畫出斜度

AB線延長後與垂直線的交點,就是斜天花板的消失點V₂,這部分畫完後整個畫面雛形就出現了。

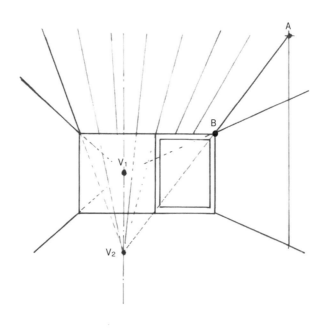

⑤ 繪製內裝配置

這裡試著繪製迷你廚房吧！首先在地面繪製廚房的平面形狀，再往上拉線至適當高度。
工作台的高度（900mm）是依右側落地窗的高度（1800mm）大概設定出來的。

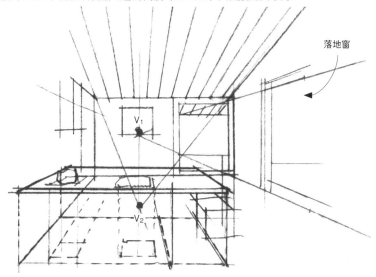

落地窗

⑥ 繪製小物與天花板紋路等細節後，用製圖筆描線

進一步繪製調理器具與瓶子等小物、牆上掛畫、燈具等。斜天花板上的紋路同樣朝著消
失點V₂繪製，藉此強調出坡度。完成後再繪製戶外風景，與內裝互相輝映。

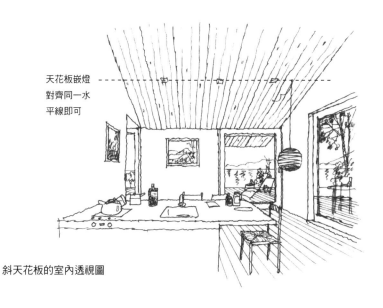

天花板嵌燈
對齊同一水
平線即可

斜天花板的室內透視圖

9. 繪製圓形內裝

繪製圓形時很難打造出遠近感。正方形內接圓形時會有四個接點，因此只要在透視圖繪製正方形並鎖定這四點，就能順利畫出圓形。若能進一步鎖定八個點，畫出來的圓形就會更精準。所以這邊要傳授各位一點小技巧。

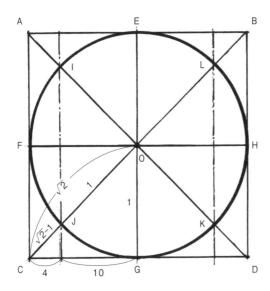

畫圓的訣竅在於將半圓分割成4：10，並將這個比例帶到平面圖與透視圖上。

正方形內接的圓形

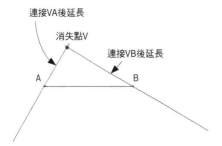

① 畫出正方形的AB邊，並藉此找出消失點。

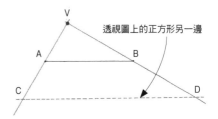

② 這邊要在透視圖上畫出內接圓形的正方形。CD的位置概略決定即可，只要能讓ABCD在透視圖上呈正方形就沒問題。

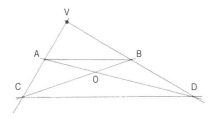

③ 繪製對角線AD、BC。

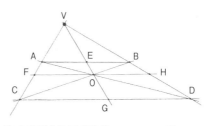

④ 求出與內接圓相接的E、F、G、H點。

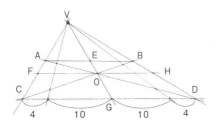

⑤ CG與GD各自切割成4：10。

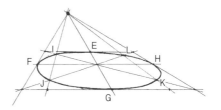

⑥ 找出與對角線的焦點I、J、K、L，再從E逆時針畫出連接I、F、J、G、K、H、L這八點的弧線。

設有圓形下凹處的客廳

自行製作透視圖專用紙

透視圖專用紙是印有地板、天花板、左右牆、正面遠端牆這五面格線的紙。透視圖的深度、寬度、高度導引線是繪製一大難關，將已經印好這些線條的專用紙墊在畫紙下方，畫出來的透視圖就不容易出錯。沒有參考圖面時，也可以自由發揮想像力，在透視圖專用紙上輕鬆畫出各種設計。（可影印p.140的透視圖格線使用）

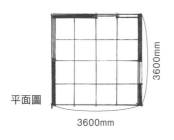

平面圖
3600mm
3600mm

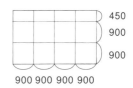

450
900
900
900 900 900 900

① 將展開圖切割成間距900mm的格線。

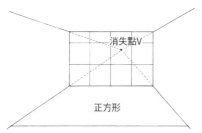

消失點V
正方形

② 概略決定好消失點V後，連接其與正面牆壁的四角並延伸出去。接著繪製使地面呈正方形的水平線，以表現出空間深度。

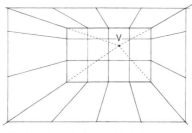

V

③ 連接消失點V與正面牆壁的切割點，並往外延長。

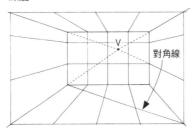

V
對角線

④ 在地面繪製對角線。

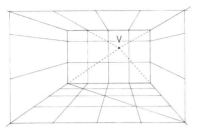

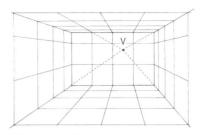

⑤ 在地面縱線與對角線的交點繪製水平線，完成地面的格線。

⑥ 依格線與牆壁交點繪製垂直線，透視圖專用紙就宣告完成。

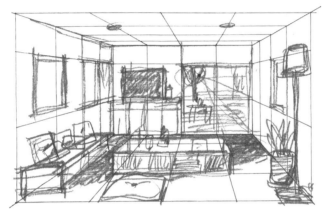

⑦ 在透視圖專用紙上繪製草稿。

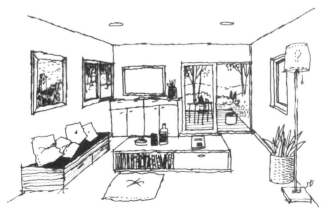

⑧ 將透視圖專用紙墊在描圖紙下面，用製圖筆描出清晰的線條。

10. 繪製簡單俯瞰透視圖

我們平常見慣的室內設計透視圖，都使用了實際待在空間的視角。俯瞰透視圖用的則是從正上方看平面圖般的視角，繪製方法與剖面圖大同小異，只是換成平面圖而已，所以請參照剖面透視圖（p.28）的畫法。

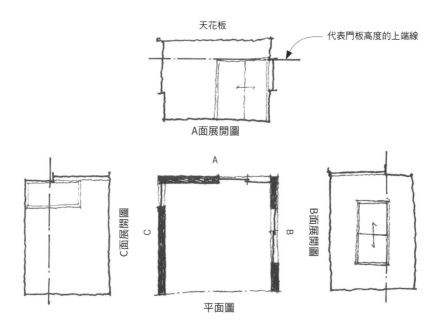

首先準備沒有畫上任何家具的平面圖，但最好先畫上門窗等對外的開口。於繪製時，請想像這裡是沿著門窗的上端剖開。（參照p.100）

① 決定平面圖中的消失點

因為是平面圖，所以設在哪裡都無妨。

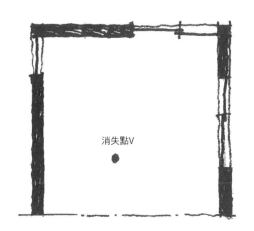

消失點V

② 連接消失點與房間四角

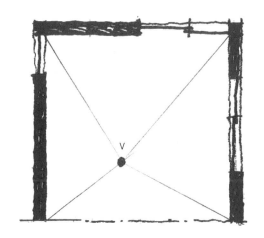

V

③ 設定透視圖上的地板位置（牆壁高度）

一邊思考自己打算畫出什麼樣的透視圖一邊選擇。

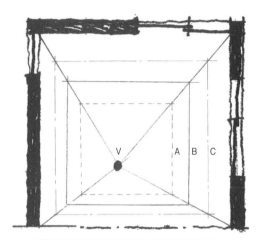

A：呈現出狹窄地面受高牆圍繞的視覺效果
B：地板寬度與牆面高度比例最佳
C：地面太寬、牆面範圍太窄，難以表現牆面模樣

④ 決定地板位置

這裡選擇地板與牆壁比例最均衡的B。

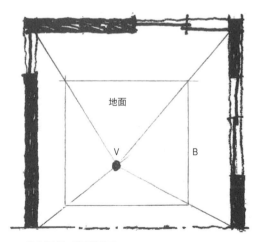

依上圖的B繪製地面

⑤ 決定窗戶高度

這裡要繪製位在牆壁中等高度的半腰窗，以及與牆壁同高的左右滑門。左右滑門會與室內空間共用消失點，所以先在設有滑門的牆面繪製對角線，再連接滑門左上與消失點V，找出其與對角線的交點。

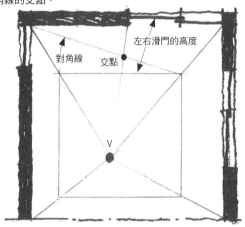

⑥ 決定門窗的詳細位置

左右滑門的寬度占牆面的一半（a），所以⑤得出的交點高度是牆面高度的一半，繞著四面牆繪製通過這個交點的線條，即可求出半腰窗的下端線。

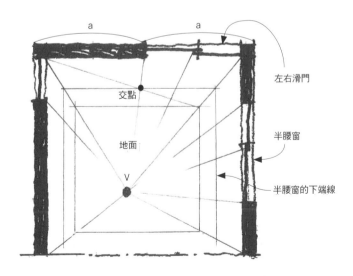

⑦ 繪製門窗

繪製左右滑門、半腰窗，與半腰窗同高的推開窗。

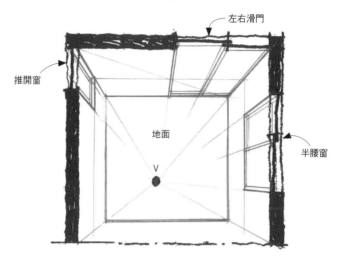

左右滑門

推開窗

地面

半腰窗

V

⑧ 門窗完成

畫出門窗的厚度後即大功告成。

⑨ 繪製家具

先在半腰窗下的地面繪製收納櫃的平面形，然後連接平面形的四角與消失點V後延長，就能夠畫出表示收納櫃高度的線條。

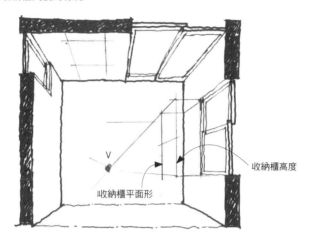

收納櫃高度

收納櫃平面形

⑩ 繪製小物與地板紋路等細節，接著描線、清除多餘線條

再加上桌椅等就更有房間的氣氛了。

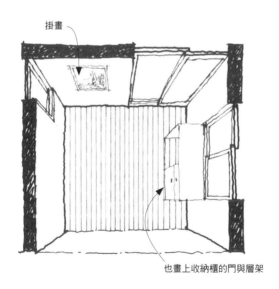

掛畫

也畫上收納櫃的門與層架

11. 繪製較複雜的俯瞰透視圖

接下來要挑戰比較複雜的客廳、餐廳與廚房俯瞰透視圖，內容物包括廚具與豐富的家具等。俯瞰透視圖會以「深度」表現出廚房工作台與桌椅等的「高度」，所以必須先確認各家具的高度，例如：椅子450mm、廚房工作台900mm等。

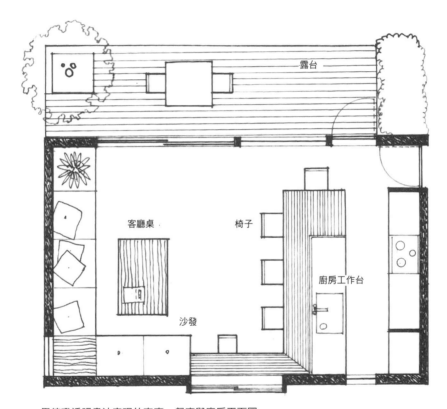

用俯瞰透視畫法表現的客廳、餐廳與廚房平面圖

① 繪製平面圖

先準備沒有任何家具的平面圖，這裡與「簡單俯瞰透視圖」一樣，是從門窗上端剖開。
（參照p.68、100）

② 決定消失點與地板的位置

消失點V位置與地板位置的決定法都和「簡單俯瞰透視圖」相同（參照p.70），這裡同樣選擇地板與牆面比例最佳的B。一般住宅的窗戶上端通常位在地板起算1800mm高，記熟這點會方便許多。

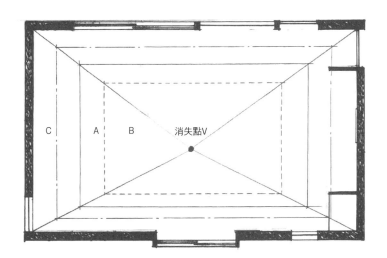

③ 依牆面高度分成四等分

取其中一面牆依寬度分成四等分，再繪製對角線。對角線與切割線的交點，就是用來將
牆面依高度（透視圖中的深度）分割成四等分的基準點。

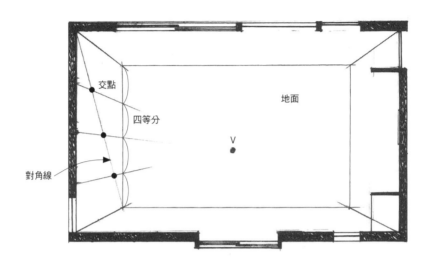

④ 繪製切割牆面高度的標示線

繞著四面牆繪製通過交點的高度標示線。如圖②所述，這裡設定的對外開口高度（＝透
視圖中的深度）為1800mm，因此切割成四等分就等於畫出間距450mm的線條。

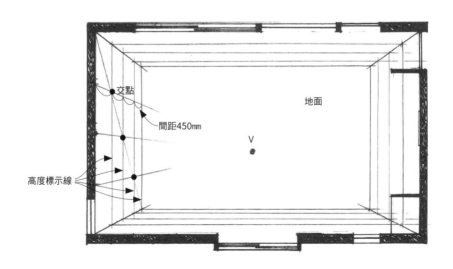

⑤ 繪製門窗

運用高度標示線繪製左右滑門、半腰窗等的草稿，並確認各家具的高度。

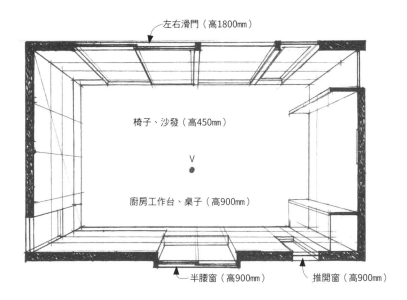

左右滑門（高1800mm）

椅子、沙發（高450mm）

V

廚房工作台、桌子（高900mm）

半腰窗（高900mm）　　　推開窗（高900mm）

⑥ 繪製廚房工作台與家具的平面形

按照客、餐廳與廚房的平面圖（參照p.74），繪製廚房工作台與家具等的平面形。這邊建議像下圖一樣使用虛線。

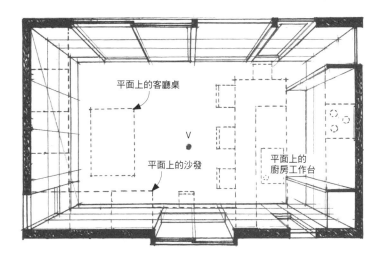

平面上的客廳桌

V

平面上的沙發

平面上的
廚房工作台

⑦ 讓家具、露台實際與透視圖的地面相連

連接家具四角與消失點，依此拉出家具的高度。

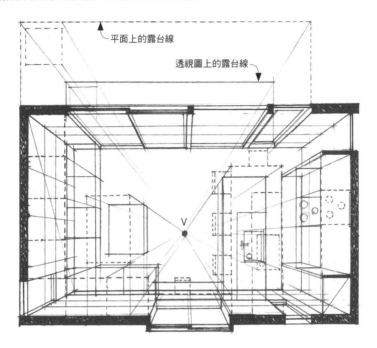

⑧ 為家具描線

清除草稿線條後，用製圖筆繪製家具線稿。

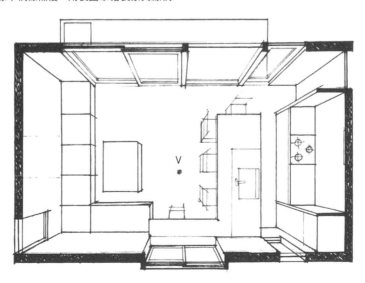

⑨ 繪製小物與樹木的草稿

在家具線稿上繪製小物與樹木等,樹幹的消失點就是空間的消失點V。

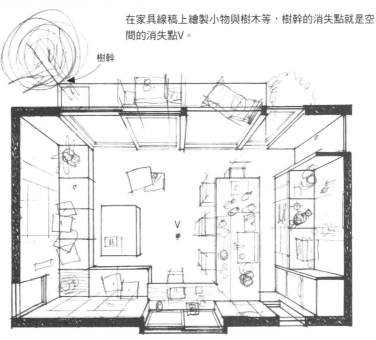

樹幹

V

⑩ 繪製小物與地板紋路等細節後便大功告成

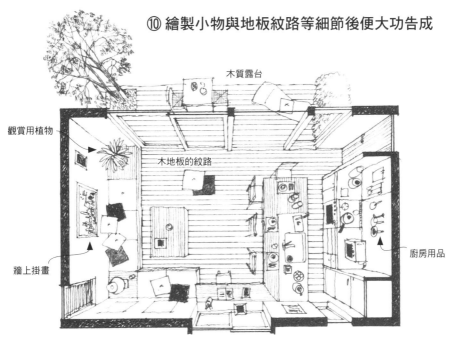

木質露台

觀賞用植物

木地板的紋路

牆上掛畫

廚房用品

以俯瞰透視圖表現的客、餐廳與廚房

俯瞰透視圖可以轉向使用

俯瞰透視圖最大的特徵，就是無論從哪個方向描繪或觀看都沒問題。下列三張圖就是同一張圖的不同方向而已，每一張看起來都很正常，且能幫助他人理解空間結構。因此簡報時運用俯瞰透視圖的話，排版起來會更加靈活。

第3章

描繪室內立體正投影圖

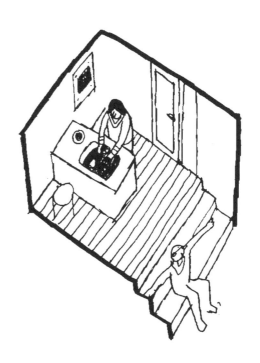

1. 準備圖面

從事室內設計時，必須準備表現內部空間狀況的圖面。立體正投影圖主要是依平面圖與展開圖繪製的，所以必須準備出依平面圖畫出的展開圖，以表現出各面牆的狀況。

A

B C

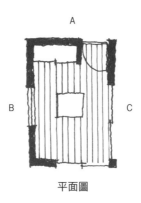

平面圖

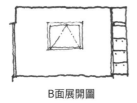

B面展開圖

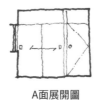

A面展開圖

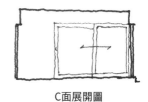

C面展開圖

何謂展開圖？

用來表現建築物外觀的是立面圖，表現室內牆面的則是展開圖。
大部分的空間都是四邊形，所以展開圖通常會由東西南北四面組
成，因此像畫出房間東側牆面的展開圖就稱為「東面展開圖」。
下列平面圖本身省略了南面，故畫出來的展開圖只有正面與左右
兩面內牆。

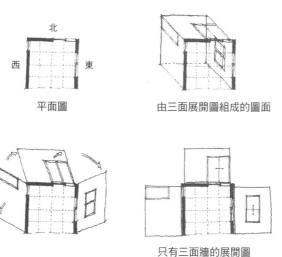

平面圖　　　　　　　由三面展開圖組成的圖面

只有三面牆的展開圖

展開圖可以表現門窗位置、大小與設計等，會用框線表現出內牆
的凹凸。建築領域中的展開圖會藉此表現牆壁或窗框的厚度等，
從事室內設計時可以簡單畫成四邊形即可。

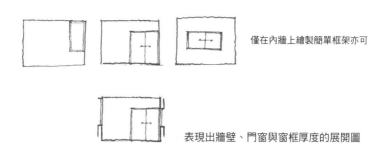

僅在內牆上繪製簡單框架亦可

表現出牆壁、門窗與窗框厚度的展開圖

2. 從平面圖或展開圖開始繪製 立體正投影圖

從平面圖開始繪製立體正投影圖時，高度的畫法分成往上或往下延伸這兩種，實際上會依平面圖上的資訊量，決定要使用哪一種。

以繪有家具的平面圖來說，從地面往牆面拉起高度的方法，對新手而言也很好掌握。可是草稿線會愈來愈多，甚至與家具線條重疊，使圖面變得非常複雜。

平面圖上沒有任何東西時，其實往下延伸會比較輕鬆。但繪者必須累積一定程度的經驗，才能掌握「往下繪製牆壁」的手感。

另外也可以先準備展開圖，再畫出空間深度。

1. 從平面圖開始繪製

從平面圖往上延伸

立體正投影圖的基本畫法。平面圖的角度可以自由決定，不過一般會使用45度／45度、30度／60度。

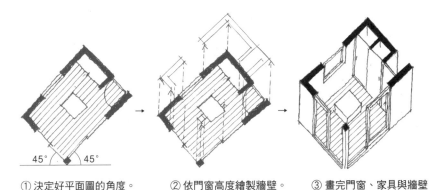

① 決定好平面圖的角度。　　② 依門窗高度繪製牆壁。　　③ 畫完門窗、家具與牆壁
　　　　　　　　　　　　　　　　　　　　　　　　　　　細節後即大功告成。

從平面圖往下延伸

適合立體正投影圖的老手。平面圖的角度與往上延伸時一樣，可以自由決定。

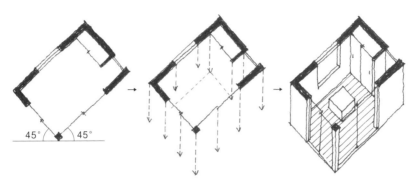

① 準備地面上沒有任何東西的平面圖。

② 從門窗頂端往下繪製出牆面高度直至地面。

③ 畫完門窗、家具與地板細節後即大功告成。

如果不是繪製室內空間，而是只要畫一張靠背椅的話，通常會以椅面為基準，往下延伸出椅腳，往上延伸出椅背（參照p.121）。

2.從展開圖開始繪製

這就是前面介紹過的等斜投影圖法（參照p.13）。從展開圖拉出表現空間深度的平行線，接著依此繪製另一面內牆與地面。往前延伸的角度可自由選擇，一般會使用30度或45度。

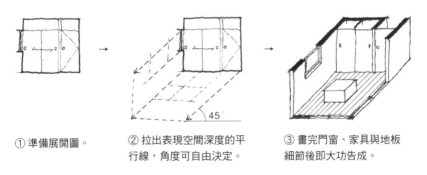

① 準備展開圖。

② 拉出表現空間深度的平行線，角度可自由決定。

③ 畫完門窗、家具與地板細節後即大功告成。

3. 從平面圖往上延伸

這裡要從平面圖往上延伸出立體正投影圖。因為平面圖上已畫有家具，所以要從地面延伸相當簡單。

平面圖

平面圖剖開的高度與門窗的頂端切齊（參照p.100）

① 45度擺放平面圖

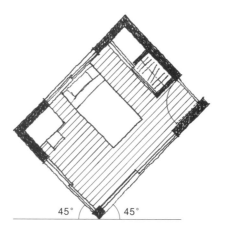

45°　　45°

② 拉起牆壁、門窗與家具的高度

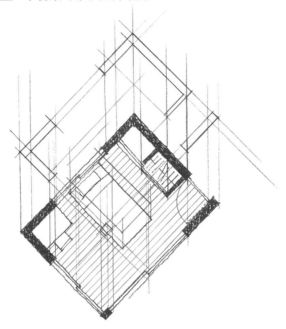

③ 繪製牆壁與門窗

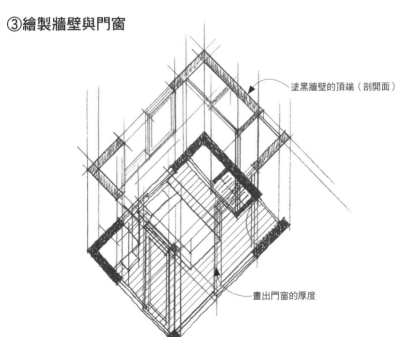

塗黑牆壁的頂端（剖開面）

畫出門窗的厚度

④ 疊上描線用的描圖紙

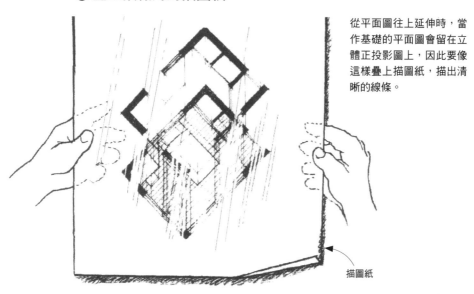

從平面圖往上延伸時，當作基礎的平面圖會留在立體正投影圖上，因此要像這樣疊上描圖紙，描出清晰的線條。

描圖紙

⑤ 以製圖筆描線

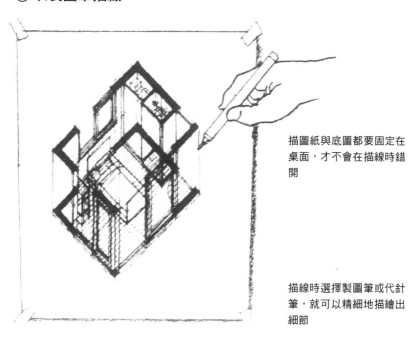

描圖紙與底圖都要固定在桌面，才不會在描線時錯開

描線時選擇製圖筆或代針筆，就可以精細地描繪出細節

⑥ 拿開底圖，留下描圖紙

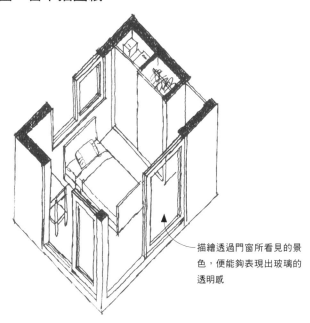

描繪透過門窗所看見的景色，便能夠表現出玻璃的透明感

⑦ 畫好家具等的細節後即大功告成

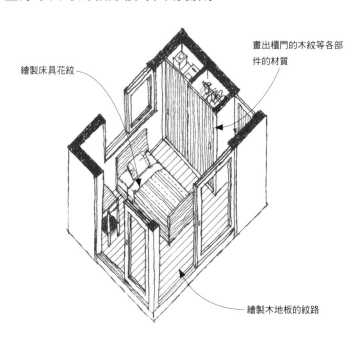

畫出櫃門的木紋等各部件的材質

繪製床具花紋

繪製木地板的紋路

4. 從平面圖往下延伸

這裡要依照地面空蕩蕩的平面圖，往下延伸出立體正投影圖。圖面資訊量少的時候，牆面繪製起來相當簡單，但是途中就必須自行添加家具，因此程序比較複雜。

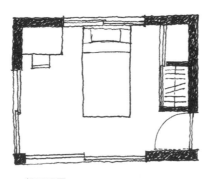

平面圖剖開的高度與
門窗頂端切齊（參照
p.100）

一般平面圖

① 45度擺放平面圖

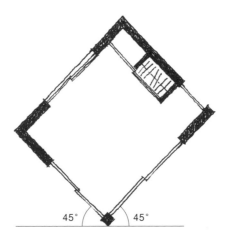

45° 45°

地面上什麼都沒有的平面圖

② 往下延伸出牆壁與門窗的高度

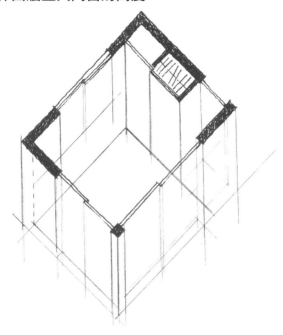

③ 繪製門窗細節

除了門窗外,也要在地面繪製家
具的平面形。

平面圖上的床

平面圖上的桌子

畫出門窗的厚度

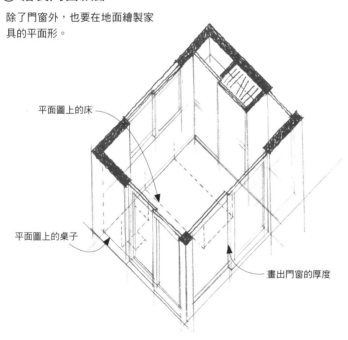

④ 繪製家具

拉起家具的高度。

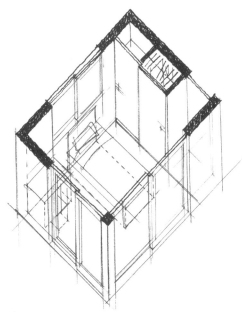

⑤ 用製圖筆描線

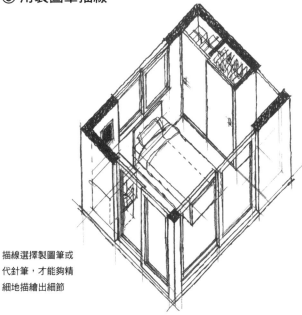

從平面圖往上延伸時,因為作為底圖的平面圖會殘留在立體投影圖上,所以必須疊上描圖紙另外描線(參照p.88)。往下延伸時可以用製圖筆直接在鉛筆痕上描線,最後再用橡皮擦清除鉛筆痕即可。

描線選擇製圖筆或代針筆,才能夠精細地描繪出細節

⑥ 清除鉛筆畫的草稿

描繪透過門窗看見的景
色，就能表現出玻璃的
透明感

⑦ 畫好家具等的細節後即大功告成

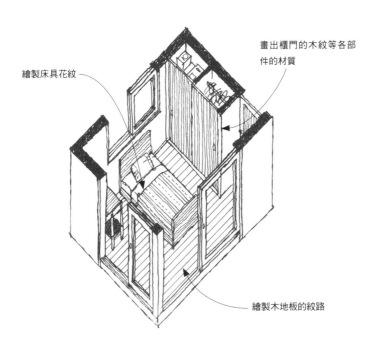

繪製床具花紋

畫出櫃門的木紋等各部
件的材質

繪製木地板的紋路

5. 從展開圖開始繪製

從展開圖開始繪製時，從展開圖拉出的深度角度會影響視角，角度愈小則視角愈低，角度愈大視角就愈高。

A

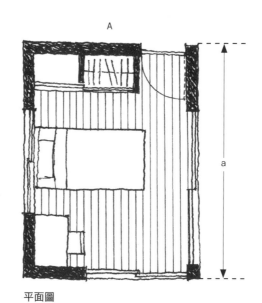

平面圖

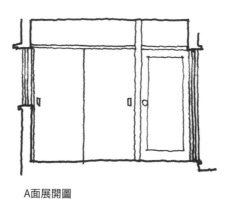

A面展開圖

① 從展開圖拉出空間的深度，並畫出牆壁與門窗的高度

高度要與門窗頂端切齊，
而不是配合展開圖

a

拉出與平面圖深度相同的
長度

② 在門窗頂端畫出牆壁與門窗的平面形

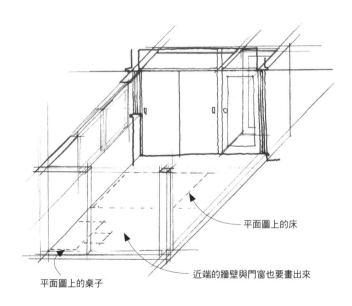

平面圖上的床

近端的牆壁與門窗也要畫出來

平面圖上的桌子

③ 繪製門窗與家具

依平面圖尺寸繪製門窗與家具的寬度、深度、高度。

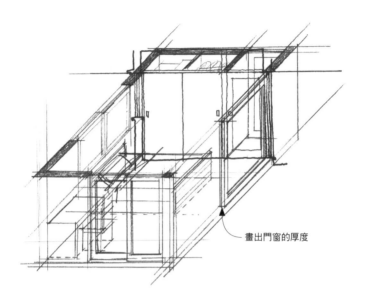

畫出門窗的厚度

④ 擦掉多餘的鉛筆線條

若草稿線太多,則可在覆上描圖紙描線之前,先擦掉多
餘的線條。

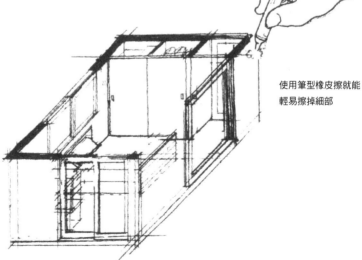

使用筆型橡皮擦就能
輕易擦掉細部

⑤ 覆上描圖紙描線，打造乾淨線稿

描圖紙與草稿都要固定在桌面，避免在描線過程中錯開

用製圖筆或代針筆描線

⑥ 繪製家具等的細節後即大功告成

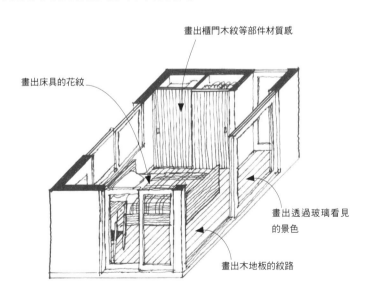

畫出櫃門木紋等部件材質感

畫出床具的花紋

畫出透過玻璃看見的景色

畫出木地板的紋路

6. 決定立體正投影圖角度的方法

直接將平面圖平行往上拉出來的立體正投影圖，可以自由決定角度，但請注意角度是會影響呈現狀態的。所以在配置平面圖時，請依目的選擇適合的角度。

A面＝B面時

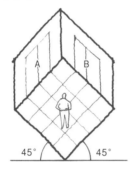

配置成45度／45度的話，便能讓A與B呈1：1的比例。

A面＞B面時

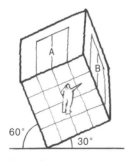

配置成60度／30度的話，A面看起來就大於B面，成為強調A面的圖。

A面＜B面時

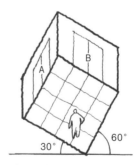

配置成30度／60度的話，A面看起來就小於B面，成為強調B面的圖。

7. 垂直畫出高度

繪製立體正投影圖時，當然可以水平或垂直配置平面圖，不過如此一來，表現空間高度的線條就會傾斜，讓內容物變得難以辨識。一般認知的高度都是垂直線條，所以建議按照常識表現會比較好確認。

試著比較下列各圖，就能輕易感受到不管桌子抑或廚具都是以垂直線表現高度，這樣比較能正確理解形狀與空間。

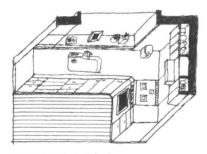

用斜線表現高度的廚房

製圖時以斜線表現高度也比較難畫

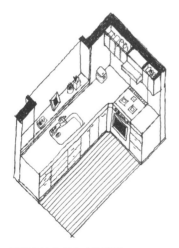

用垂直線表現高度的廚房

以垂直線表現高度比較好畫

8. 從上方切開般的平面圖

繪製立體正投影圖時，會以畫有門窗等的平面圖為基準，這時剖面的高度請設定在門窗的頂端。如果設定在靠近天花板處，就會如圖示般呈現出包括防煙垂壁的剖面，看不出各空間、室內外的連接關係。

一般的平面圖都是水平切割地板起算1～1.5m高的位置，如果有平面圖沒表現出的門窗時，就必須加以修正圖面，使剖開處與門窗頂端切齊。

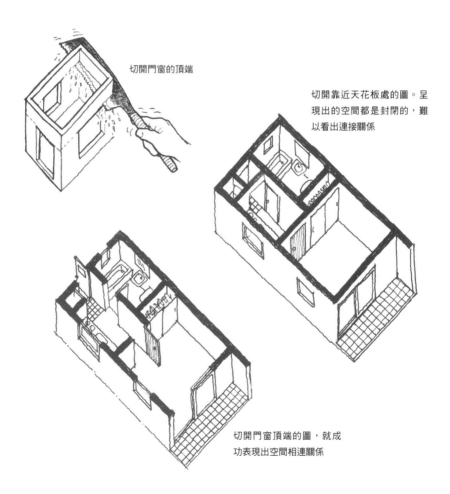

切開門窗的頂端

切開靠近天花板處的圖。呈現出的空間都是封閉的，難以看出連接關係

切開門窗頂端的圖，就成功表現出空間相連關係

9. 高度的縮小補償為八成

立體正投影圖的深度、寬度與高度原則上會依尺寸（比例尺）繪製，可如此一來，卻會使高度看起來大於實際高度。

因此會透過「縮小補償」讓畫面看起來更自然，而補償比例即為八成。但這種首重視覺效果的作法，卻會失去立體正投影圖「只要測量就可以算出實際尺寸」的優點，因此製圖時要按照表現意圖，想清楚重點究竟是視覺效果抑或是尺寸真實性。

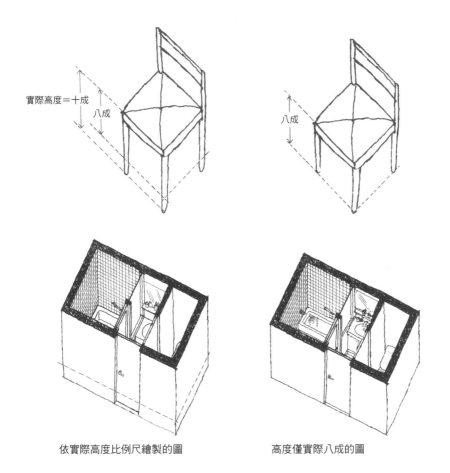

實際高度＝十成　八成

八成

依實際高度比例尺繪製的圖　　　　　高度僅實際八成的圖

立體正投影與等角投影

立體正投影與等角投影都是平行投影圖，可是立體正投影圖比較
簡單，所以本書以此為主。立體正投影圖可以直接利用平面圖，
等角投影圖必須把平面圖重新畫成菱形，要耗費比較多的時間。
不過格線之後的繪製步驟都相同。

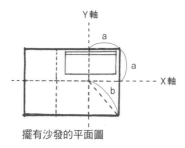

擺有沙發的平面圖

繪製菱形格線時，搭配平行尺與30度的
三角尺比較好畫。

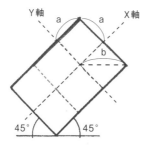

立體正投影圖所有方向尺寸都
與平面圖相同。

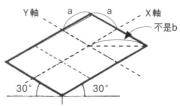

等角投影圖只有X、Y軸的尺寸
與平面圖相同。

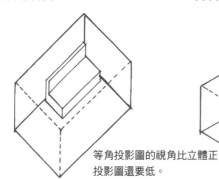

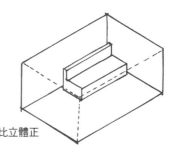

等角投影圖的視角比立體正
投影圖還要低。

藉立體正投影圖布置室內

在立體正投影圖上繪製各式各樣的家具後,便會發現出乎意料的用途。

首先依設計好的平面圖,繪製出只有空間的立體正投影圖。

接著剪下事前畫好的家具,試著配置在立體正投影圖上,就能想出多種配置方案。

要特別注意的,是比例尺與立體角度必須相同,且有些家具會受到方向限制,只能使用特定擺法。像這樣善用立體正投影圖,便可以輕鬆思索各式各樣的布置法。

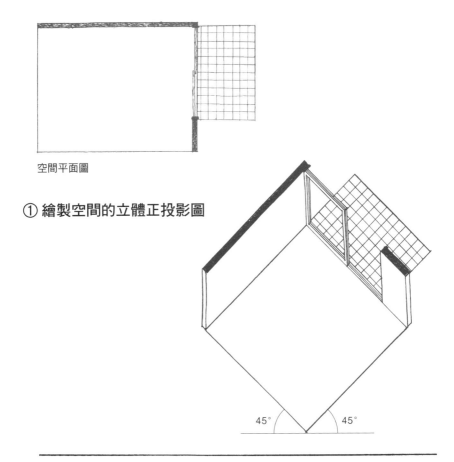

空間平面圖

① 繪製空間的立體正投影圖

② 繪製家具的立體正投影圖

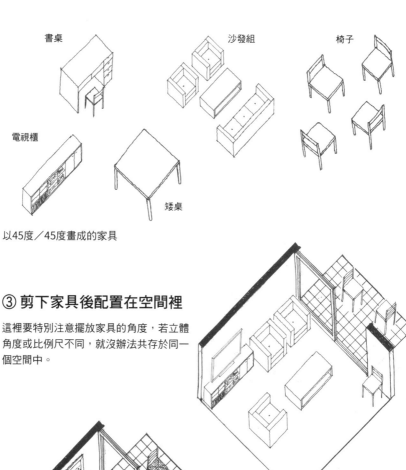

書桌

沙發組

椅子

電視櫃

矮桌

以45度／45度畫成的家具

③ 剪下家具後配置在空間裡

這裡要特別注意擺放家具的角度，若立體角度或比例尺不同，就沒辦法共存於同一個空間中。

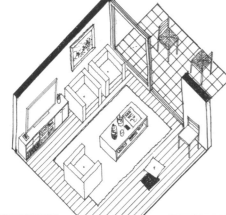

④ 進一步描繪細節
後即大功告成

繪製木地板紋路、小物與畫框等細節之後即大功告成。

第4章

繪製背景與添景

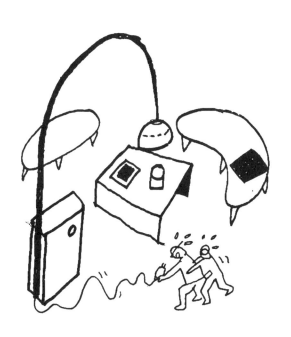

1. 襯托內裝的戶外風景

許多人可能以為室內透視圖與庭園等戶外景色無關，事實上卻並非如此。不如說戶外景色具備襯托內裝的重要功能，描繪戶外庭園或露台能使空間更加豐富，此外，盡量畫出透明的玻璃有助於表現空間寬敞感。

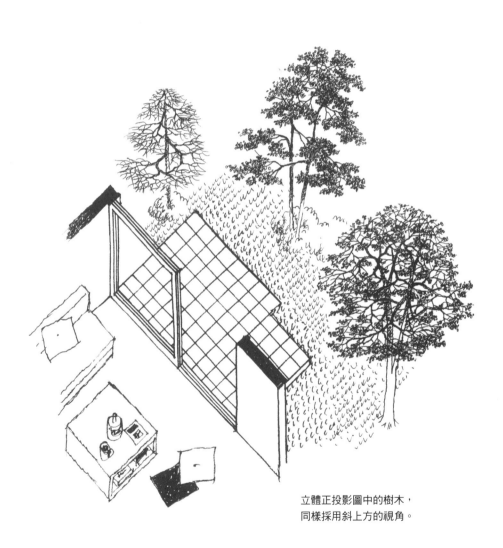

立體正投影圖中的樹木，
同樣採用斜上方的視角。

表現出玻璃透明感的透視圖

描繪出透過玻璃看見窗外庭園的模樣，就成了極富開放感的透視圖。

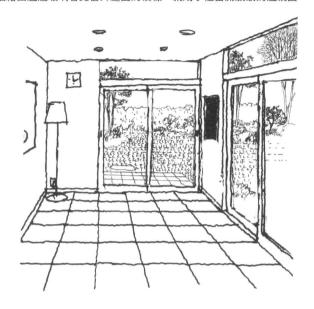

藉布簾、捲簾遮住玻璃的透視圖

藉布簾或捲簾覆蓋玻璃，僅露出局部戶外景色便能提升空間深度感。

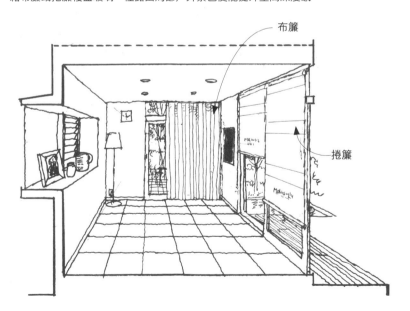

布簾

捲簾

2. 繪製外部風景

從室內可以看見五花八門的戶外景色，包括庭園、道路或鄰宅，不擅長畫這類要素的人不妨先找出自己喜歡的庭園照片，參考照片繪製。此外也可以善用合成法，先繪製尺寸適當的庭園圖，挖空透視圖中的玻璃部分，再將庭園圖擺在後方當背景。

庭園圖

要出現在透視圖中的樹木，必須是從側邊看過去的形狀。

簡化的圖

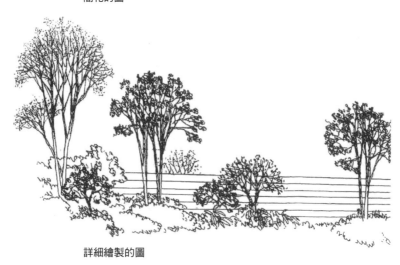

詳細繪製的圖

運用合成法打造戶外風景的方法

① 挖空透視圖中的玻璃部分

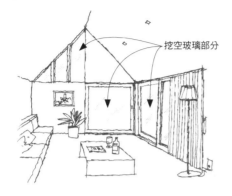

挖空玻璃部分

依喜歡的庭園畫好後，調整成適當的大小

② 將庭園圖擺在透視圖後方

③ 兩張照片一起影印後，就融合成同一張圖了

3. 賦予生命力的部件接合

建築是由各式各樣的材質與部件組成，舉例來說，窗戶就包含了玻璃與窗框，窗框本身也具有厚度。在繪製門窗時，若能表現出這些細節，圖面看起來就更逼真。

尤其室內透視圖與立體正投影圖，更是必須正確理解門窗等對外開口的接合狀態，並實際表現出來。

錯誤範例

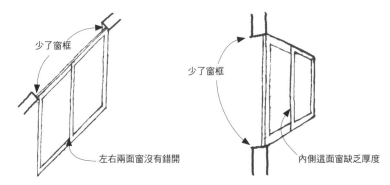

建具（玻璃窗）少了左右滑窗的感覺，也沒表現出窗框的厚度，以建築圖來說並不完整。

正確範例

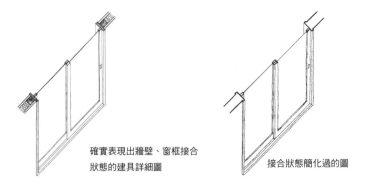

如上圖，讓牆壁與窗框出現3～5mm左右的「落差」（參照p.25），窗框與窗軌也要有防止風從縫隙穿透的凹凸設計。

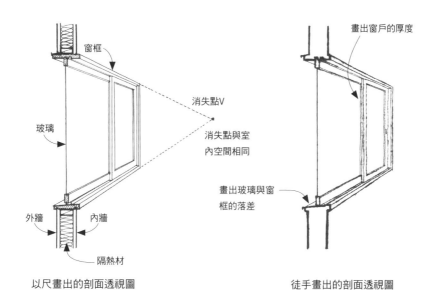

窗框

消失點V

消失點與室
內空間相同

玻璃

外牆　內牆

隔熱材

以尺畫出的剖面透視圖

畫出窗戶的厚度

畫出玻璃與窗
框的落差

徒手畫出的剖面透視圖

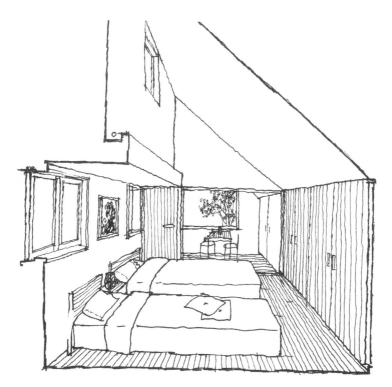

確實畫出窗戶、拉門等與整個房間之接合狀態的剖面透視圖

4. 在透視圖中描繪添景

添景能夠表現出透視圖的規模，幫助理解空間的運用，讓透視圖更加逼真。

這裡要以人物、生活用品與樹木為例，介紹繪製添景時的重點。

① 繪製人物

畫人時可以先繪製方框，再依此描繪出輪廓。

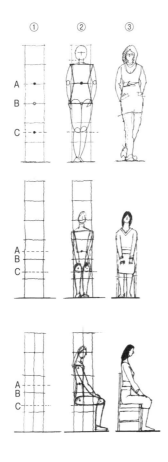

人物正面的畫法

① 畫出縱向疊起的六個正方形，將肚臍設定在A的位置，B為重要部位，C則是膝蓋。正方形邊長為30cm時，畫出的人物約等於180cm。首先從1/100的比例開始練習吧。

② 如圖依序畫出頭部、胸部、肚臍、重要部位、膝蓋與腳踝的概略形狀，接著再繪製各部位曲線，營造出體型差異。

③ 畫出衣服後即大功告成。建議不要畫出眼鏡或表情等，避免太過逼真，整體效果會比較好。

人物側面的畫法

① 在室內透視圖中繪製人物時，最常見的就是坐在椅子上的人物側面。這裡與正面圖一樣，A、B、C分別是肚臍、重要部位與膝蓋的位置。

② 頭部、胸部、腰部、大腿與膝蓋輪廓大略畫出就好，頭部稍微往前傾則可增添動態感。

③ 畫出衣服後即大功告成。

② 將人物配置在透視圖中

在透視圖中描繪人物時，沒有依位置調整大小的話會打亂畫面遠近感。當然這種情況不限於人物，不過由於人物尺寸較大，因此特別明顯。

此外人類實際上雖然身高各有不同，但讓同一張圖上的人物都一樣高會比較容易表現出規模，畫面看起來也井然有序。所以只要畫出大人與小孩的差異即可。

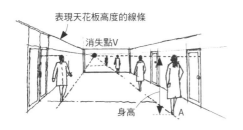

消失點與人眼同高時

消失點V與人眼同高時，所有人物的頭部都會位在水平線上。AV連成的線條與水平線的距離，就是人物應有的身高。人物高度略低於門即可。

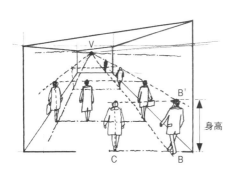

消失點比人物高時

BV與B'V間的距離，就是B處人物應有的身高。就算平行移動到C，高度也不會改變。

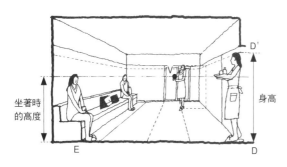

畫面中有不同人眼高度時

站在D處的人（比消失點還高）的身高，是DV與D'V之間的距離。坐在E處的人視線高度與消失點相同，因此通過消失點的水平線與EV間的距離，即為坐著時的高度。

③ 繪製生活用品

生活用品是為室內透視圖表現氛圍時不可或缺的要素，所以請仔細觀察日常中的小物，若能事前畫好素描圖更佳。

繪製時必須特別留意，室內小物消失點與空間消失點原則上都是同一個。

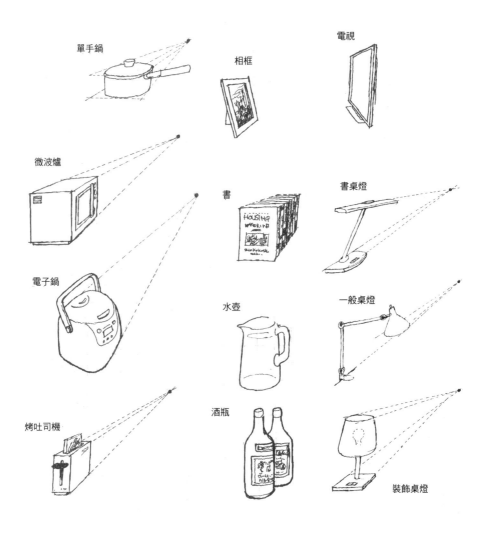

單手鍋

相框

電視

微波爐

書

書桌燈

電子鍋

水壺

一般桌燈

烤吐司機

酒瓶

裝飾桌燈

傳統方形落地燈的畫法

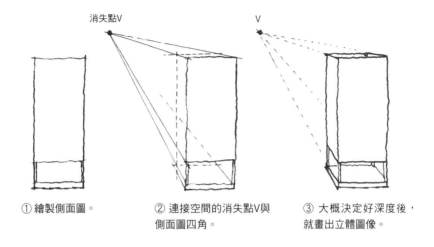

① 繪製側面圖。

② 連接空間的消失點V與側面圖四角。

③ 大概決定好深度後，就畫出立體圖像。

一般落地燈的畫法

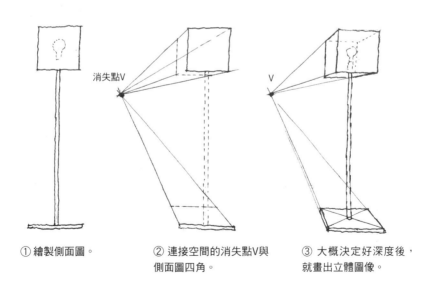

① 繪製側面圖。

② 連接空間的消失點V與側面圖四角。

③ 大概決定好深度後，就畫出立體圖像。

④ 繪製樹木與觀賞植物

在透視圖中繪製盆栽植物的關鍵，在於空間與植物要共用消失點。此外在近處繪製大葉樹種，並清晰畫出每一片樹葉，遠方則以簡化的方式畫出小葉樹種，能夠強調透視圖的遠近感，營造出空間層次。

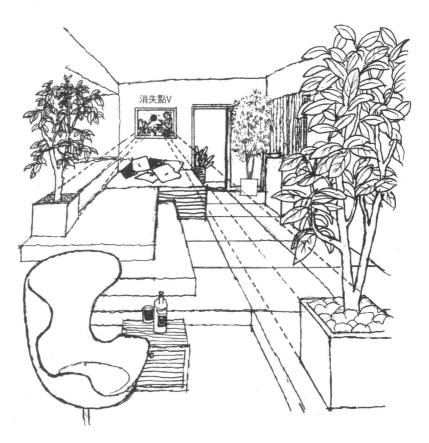

設有觀賞植物的室內透視圖

樹形畫法

從正側面望過去的樹形

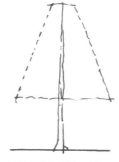

轉換成幾何圖的樹形

樹木與觀賞植物的畫法與人物類似，先畫出形狀較為相近的圖形後，再依形狀描繪就不會太難。

- -

① 繪製樹幹。

② 上下繪製兩個圓形。

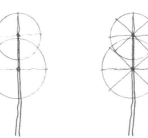

③ 畫出樹枝。

④ 畫出連接圓框的樹枝。

⑤ 伸出小樹枝。

⑥ 擦掉指引線後，增添樹枝的生動感。

⑦ 畫上樹葉即大功告成。

5.在立體正投影圖中繪製添景

在立體正投影圖繪製添景時，先繪製形狀相近的幾何圖形當指引線，比較好掌握整體比例。

① 繪製人物

在透視圖繪製人物時使用了正方格，這裡要使用的則是立方體，並在立方體中描繪出人物的骨架。

立方體的傾斜角度則必須與空間相同。

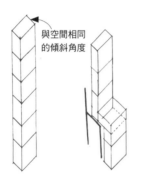

① 如圖將高30cm、寬30cm、深15cm的六個立方體縱向疊合，並以1/100的比例練習。

② 根據立方體畫出大概的人物姿勢。

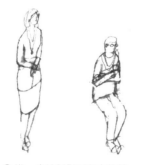

③ 進一步繪製髮型與衣物等。

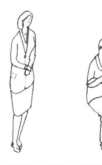

④ 表情不要畫得太精細比較好。

② 繪製生活用品

生活用品與家具是室內透視圖中相當重要的環節，不僅能夠營造出空間氛圍，還有助於說明空間用途與生活型態。

這邊要示範幾種生活用品與家具的畫法。櫃子等家具都可以先畫出平面形，再往上拉起高度（或向下延伸），並畫出書櫃或抽屜等細節。

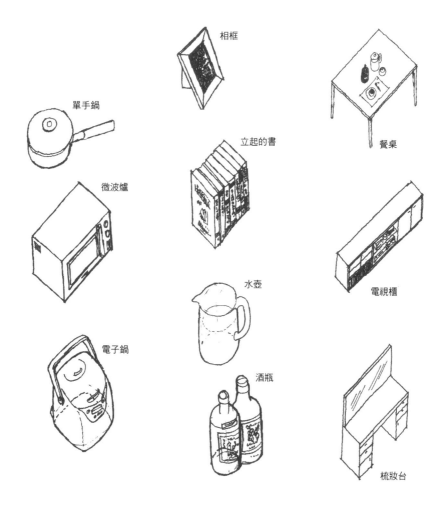

相框

單手鍋

立起的書

餐桌

微波爐

水壺

電視櫃

電子鍋

酒瓶

梳妝台

櫃子上的小物畫法

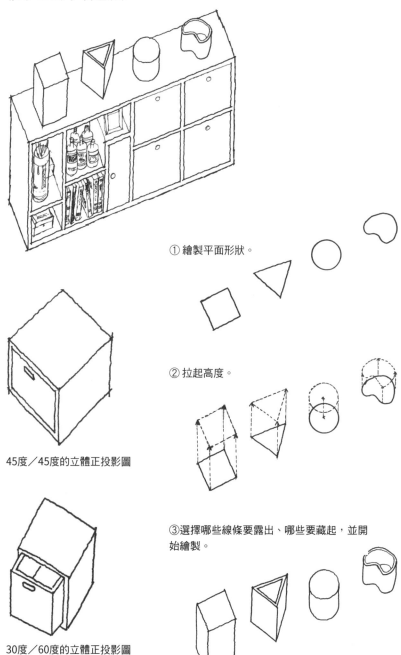

① 繪製平面形狀。

45度／45度的立體正投影圖

② 拉起高度。

30度／60度的立體正投影圖

③選擇哪些線條要露出、哪些要藏起,並開始繪製。

椅子的畫法

① 繪製椅面。

② 從椅面往下延伸出椅腳，往上延伸出椅背。

③ 進一步描繪細節後即宣告完成。

書桌的畫法

 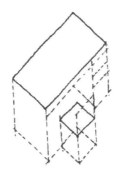 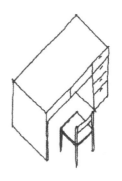

① 繪製平面形狀。

② 畫出書桌高度、椅腳與椅背。

③ 進一步描繪細節後即宣告完成。

筒狀裝飾桌燈的畫法

 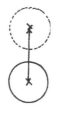

① 繪製平面形狀。

② 拉出整體的高度。

③ 決定好燈罩的高度後往下延伸。

④進一步描繪細節後即宣告完成。

③ 繪製樹木與觀賞植物

樹木、觀賞植物的畫法與人物、小物相同，先畫出形狀相近的圖形後，再依立體正投影圖的畫法繪製即可。

① 繪製從側邊望過去呈現的樹形。

② 縱向疊起的立方體，有助於掌握比例。

③ 依立方體繪製細節。

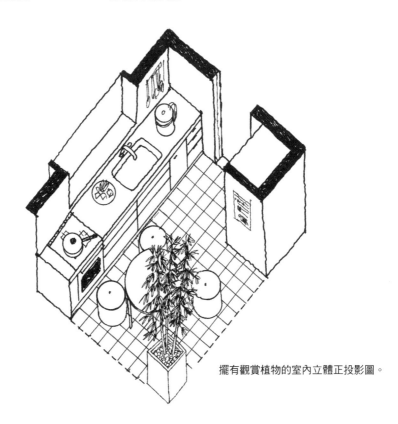

擺有觀賞植物的室內立體正投影圖。

平常多準備各式各樣的觀賞植物圖形

基本原則與布置室內家具（參照p.103）時相同，平常多準備觀賞植物的圖，就能夠重複運用在不同立體正投影圖中。這裡的重點，在於比例與傾斜角度都必須與空間吻合。

龜背芋　　　　　　　　　　　　長花龍血樹

棕竹　　　　　　　　　　　　　橡膠樹

第5章

透視圖著色

接下來一起為室內透視圖著色吧！著色有助於表現出裝飾等的配色，以及整體空間氛圍等。不過由於許多人都不擅長著色，因此這邊要說明最簡單的著色法。

1. 選擇好操作的色鉛筆

色鉛筆是一般人從小就十分熟悉的著色工具，相當適合繪製線條與細部，缺點是遇到大範圍時很難畫得均勻。這邊會介紹兩種著色方法。

畫具與其他用具

●色鉛筆12～24色：愈多色表現出的畫面愈精緻。
●一般紙、圖畫紙、肯特紙：選擇順手的即可。
●遮蔽工具：視情況以手製遮蔽卡（參照p.131）或紙膠帶蓋住局部，避免著色時色彩互相重疊。

色鉛筆

著色方法

隨手塗色（手繪）
要塗較寬的面積時，就選擇偏粗的筆芯並斜拿色鉛筆，反覆輕輕塗色。筆尖的動向（手繪）最好保持同方向，塗起來會比較漂亮。

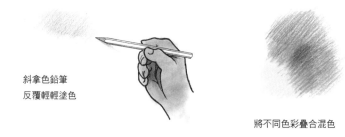

斜拿色鉛筆
反覆輕輕塗色

將不同色彩疊合混色

以尺塗色（細線法）
以尺畫出線條，由線條形成面，再藉線的密度與筆壓表現深淺。

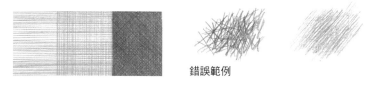

錯誤範例

筆尖運行動向不一，導致著色不均

① 從淺色開始塗

斜拿鉛筆像輕輕揮動般地反覆塗色（手繪），就不容易出現著色不均的問題。這裡除了牆壁，還塗了天花板與地板的底色。

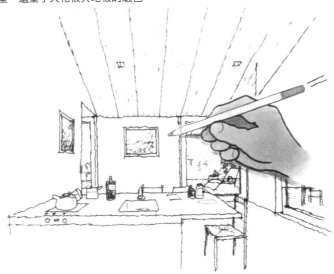

② 為天花板與地板疊上深色

混上其他的色彩（手繪）。

沿著木紋塗色

愈低處的天花板顏色愈深

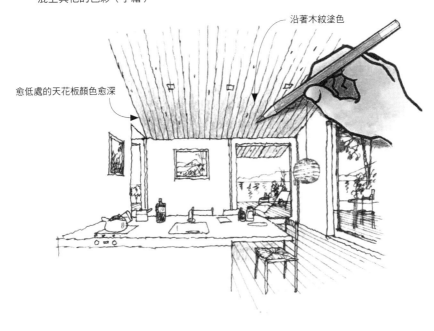

③ 為窗框與戶外風景著色

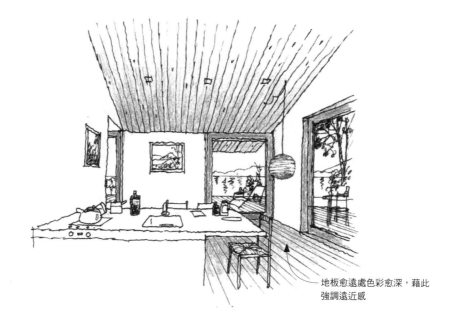

地板愈遠處色彩愈深，藉此
強調遠近感

④ 準備遮蔽卡

取不要的明信片等厚紙板，自行剪裁成遮蔽卡。

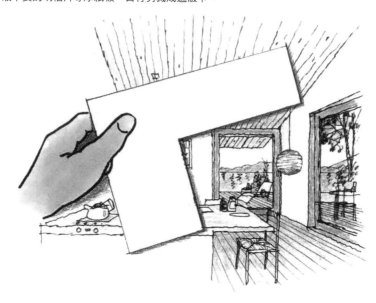

⑤ 搭配遮蔽卡為玻璃塗色

以遮蔽卡蓋住窗框後再為玻璃塗色，就能畫出銳利的邊角，看起來更像玻璃。

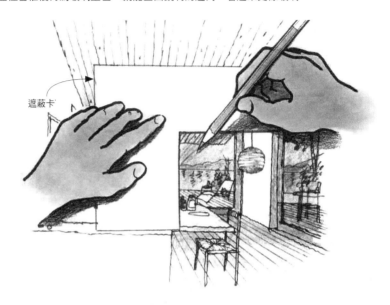

遮蔽卡

⑥ 為椅子、小物類著色

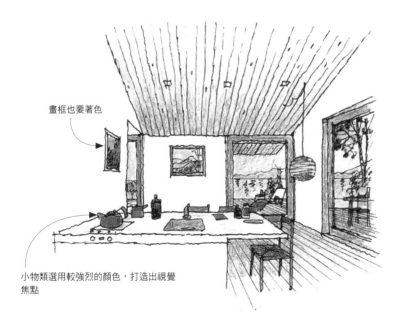

畫框也要著色

小物類選用較強烈的顏色，打造出視覺焦點

2. 簡單的色鉛筆與粉彩筆著色

這裡要搭配前面介紹的色鉛筆與粉彩筆，粉彩筆是粉狀顏料固態化製成，常用於素描等領域，畫好後的線條能夠暈開，也可以用橡皮擦擦掉。這裡要用美工刀將粉彩筆削成粉狀後，再以棉花塗色的方式，如此一來，任誰都能夠快速且均勻地塗滿寬闊面積。

畫具與用具

粉筆狀粉蠟筆

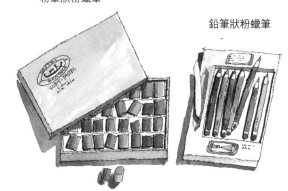

鉛筆狀粉蠟筆

這裡要削成粉末，所以選用粉筆狀的粉蠟筆。粉蠟筆還分有油性與軟性等，這裡使用的是軟性粉蠟筆。

色鉛筆

約12～24色。色彩愈多，表現出的畫面就愈精緻。

美工刀（30度角）

可以用來削粉蠟筆、切割遮蔽用的紙膠帶或紙張，或是挖空原稿影本。美工刀有45度角與30度角兩種，銳利的30度角比較適合挖空等細緻作業。

筆狀橡皮擦

5 mm粗

3 mm粗

按壓型的筆狀橡皮擦，很適合用來清除細部。只有一般橡皮擦的話，也可以自行切成方便使用的形狀。

製圖用消字板

遮蔽卡

裁剪的部分

不鏽鋼薄板，上面有形狀五花八門的小洞，有助於擦掉局部想清除的部分。

棉花

用藥局販售的脫脂棉自行裁剪後，沾取粉蠟筆削成的粉末就可以著色。

取不要的明信片等厚紙板剪成適當的形狀，便成了手製遮蔽卡。另外備有紙膠帶的話會更方便。

原稿（透視圖）的影本

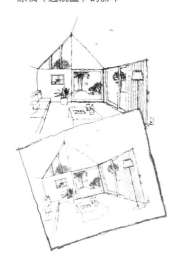

試塗

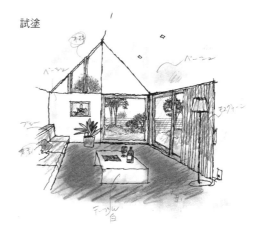

著色前準備原稿影本有兩個目的，一是草稿（試色），二則是著色時遮蔽用。要當遮蔽用的影本，可以運用影印機的功能印成其他顏色（例如紅色）。

① 將粉蠟筆削成粉

② 用棉花沾取粉蠟筆的粉末

從淺色且面積較廣的部位開始塗。

③ 擦掉多餘的部分

用橡皮擦修飾塗太多的部分，細部可使用筆狀橡皮擦。

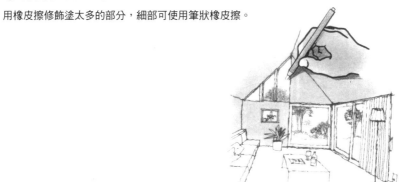

④ 地板著色

這裡要搭配遮蔽卡，才不會塗到已著色
完成的部位。

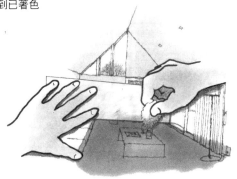

⑤ 一邊擦掉超出的部分，一邊仔細上色

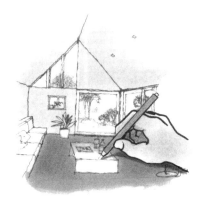

⑥ 用色鉛筆塗戶外風景與家具等

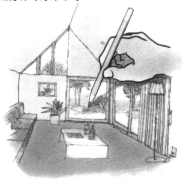

⑦ 用美工刀挖空原稿（透視圖）影本的玻璃部分，
打造成遮蔽紙

⑧將遮蔽紙疊在原稿上

挖空玻璃部分的遮蔽紙

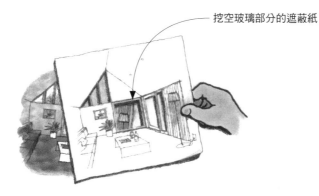

⑨ 玻璃著色

用棉花沾取藍色的粉蠟筆粉末，塗抹在已著色完畢的戶
外風景上。

用膠帶固定原稿與遮蔽紙，才
不會畫到一半分開，也比較好
上色。

⑩ 拿掉遮蔽紙

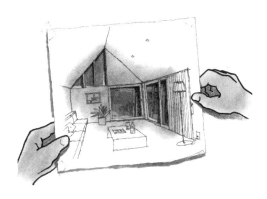

⑪ 著色完成

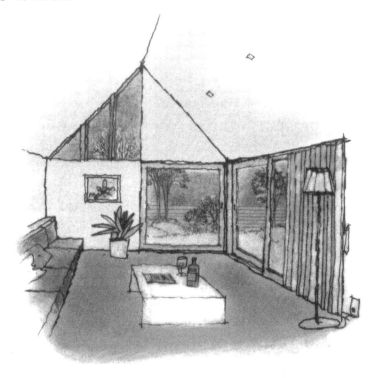

3. 稍難的麥克筆著色

選擇著色專用的酒精性麥克筆，就可以打造出貼上透明玻璃紙般的疊色。麥克筆的優點是色彩數量多且容易乾燥，不過由於具揮發性，因此多少會滲開，所以要注意溶劑滲透到紙背的問題。

畫具與用具

●酒精性麥克筆：色彩數量與深淺選擇多，色澤明顯，兼具透明感與速乾性。還可以運用筆尖的角度，發展出五花八門的著色法。
●肯特紙、麥克筆紙：較薄的普通紙，吸水性佳的圖畫紙等，都會強化溶劑的滲透狀況或使色澤暈開，正式下筆前請先試畫。
●遮蔽工具：視情況以手製遮蔽卡（參照p.131）或紙膠帶蓋住局部，避免著色時色彩互相重疊。

酒精性麥克筆組

筆型

氈頭型

酒精性麥克筆的混色

混出的顏色猶如相疊的玻璃紙，極富透明感。

第一次塗色　　　疊上第二層　　　疊上第三層

深淺的表現

能夠藉由色彩的疊合調整深淺。

藉由試塗確認色調

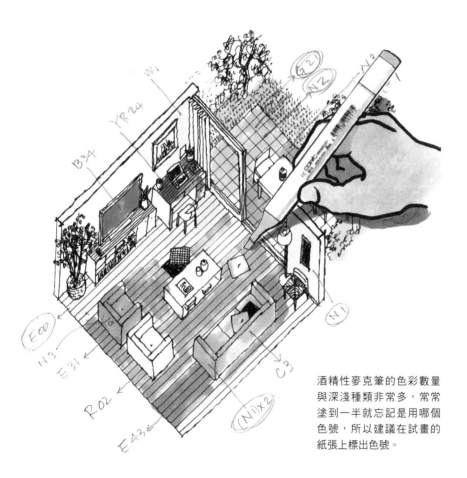

酒精性麥克筆的色彩數量
與深淺種類非常多，常常
塗到一半就忘記是用哪個
色號，所以建議在試畫的
紙張上標出色號。

① 牆壁與地板著色

原則上從淺色開始塗。

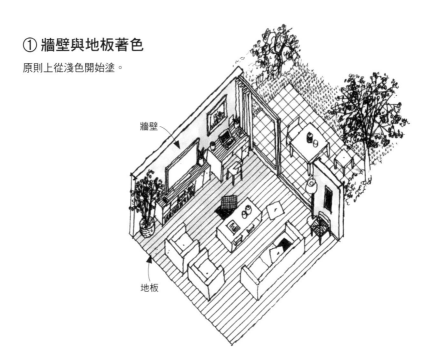

牆壁

地板

② 塗上家具與庭園樹木的底色

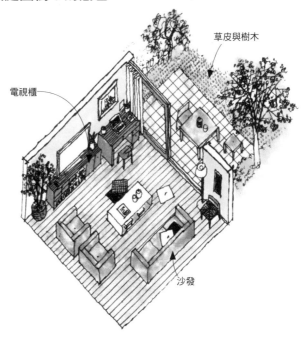

電視櫃

草皮與樹木

沙發

③ 疊上較深的顏色

在家具側面塗上更深的顏色，營造出立體感。

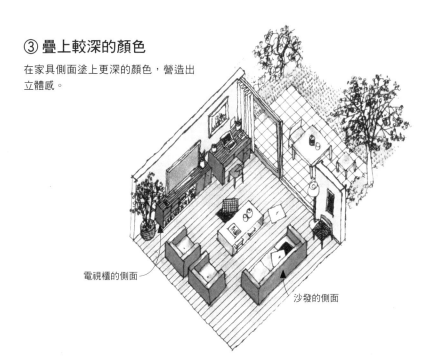

電視櫃的側面

沙發的側面

④ 塗抹小物類

抱枕等小物塗上較顯眼的顏色，就能成為內裝的視覺焦點。

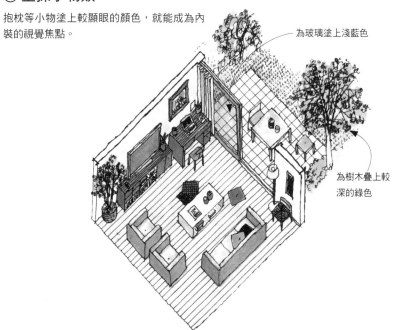

為玻璃塗上淺藍色

為樹木疊上較深的綠色

同場加映

（請用這張透視圖專用紙練習吧！縱橫都可以使用）

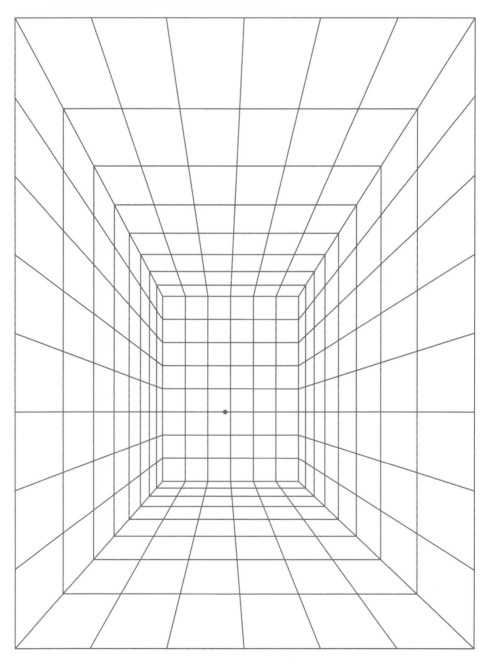

藉左頁的透視圖專用紙，繪製出這張室內透視圖

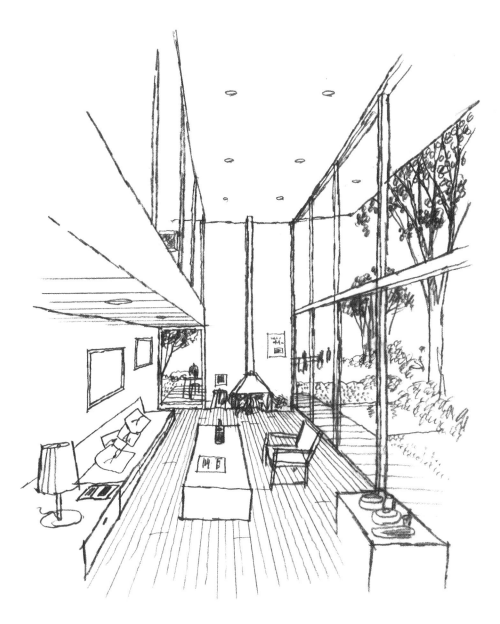

後記

各位對室內透視圖的繪圖世界感覺如何呢？相信各位讀者以從未畫過透視圖與雖然畫過但經驗極少的人居多吧？隨手繪製素描時不必太過講究，不過既然是圖法，就有幾個重點必須熟記。只要這些重點都確實做到，其他部分隨興一點仍可呈現出相當紮實的成果。而這些重點就是本書依序介紹的內容。

本書與上一本著作一樣，都是由彰國社的尾關惠編輯負責。尾關惠編輯原本非常不擅長透視圖，因此要寫出連她都看得懂的透視圖專書可謂困難至極。多虧了尾關惠編輯的建議，才能夠使內容淺顯易懂。更令我惶恐的，是途中又加入了一位不擅長繪畫的幫手——田畑實希子小姐。「該怎麼清除多餘線條？」「30度角的格線要怎麼畫？」對我而言這都是理所當然的事情，經過她的提醒，我才注意到有很多人對這部分毫無概念。

專業領域書籍的作者，勢必為該領域的專家，但也因此寫了許多對新手來說非常難懂的內容。然而新手就是因為不懂才要買書學習，所以能站在新手立場提出建議的編輯就特別重要。相信本書在兩位女性的協助下，應該都有好好地搔到癢處才對。另外也非常感謝將零散資料彙整成書的flick studio高木伸哉先生。

2019年4月吉日　中山繁信

作者簡歷

中山繁信

出生於日本栃木縣。
1971年法政大學研究所工學研究科建築工學碩士課程修畢。
曾任職於宮脇檀建築研究室、工學院大學伊藤鄭爾研究室助手，法政大學建築系兼任講師、日本大學生產工學院建築系兼任講師、工學院大學建築系教授。
現為TESS計畫研究所負責人，並為LLP softunion會員。

主要著作

《隨手畫！超手感建築透視圖》、《自己來場透視圖檢定》、《手工磨出的建築設計》、《生存於現代的「境內空間」再發現──探索都市魅力》、《描繪義大利》（以上均為彰國社出版）、《培養目光　鍛鍊手技──宮脇檀住宅設計塾》、《培養目光　鍛鍊手技2 聚居吧》、《認識階梯的書》（合著，彰國社出版）、《全球慢屋探險隊──日本與世界各地的「無建築師住宅」巡禮》、《全球最美住宅設計教科書》（X-knowlege）、《住宅禮節──設計作法與美好生活》（學藝出版社）、《透視圖 拿起筆就會畫》（Media Factory）、《美景中的住宅學》（ohmsha）、《實測術 藉調查解讀都市、學習建築》（編、合著，學藝出版社）另有其他多本著作。

主要建築作品

「Orange + grain」、「川治溫泉站舍」、「淡交白屋」、「須和田的家」、「銀嶺白屋」、「四谷見附派出所」、「KAOK 八之岳」等。

SUKETCHI KANKAKU DE INTERIA PAASU GA KAKERU HON
© SHIGENOBU NAKAYAMA 2019
Originally published in Japan in 2019 by SHOKOKUSHA Publishing Co., Ltd.
Chinese translation rights arranged through TOHAN CORPORATION, TOKYO.

零基礎也能輕鬆學！
隨手畫出室內透視圖
（原著名：スケッチ感覚でインテリアパースが描ける本）

2020年1月1日初版第一刷發行

作　　　者	中山繁信	
譯　　　者	黃筱涵	
編　　　輯	魏紫庭	
發 行 人	南部裕	
發 行 所	台灣東販股份有限公司	
	＜網址＞http://www.tohan.com.tw	
法律顧問	蕭雄淋律師	
香港發行	萬里機構出版有限公司	
	＜地址＞香港鰂魚涌英皇道1065號	
	東達中心1305室	
	＜電話＞2564-7511	
	＜傳真＞2565-5539	
	＜電郵＞info@wanlibk.com	
	＜網址＞http://www.wanlibk.com	
	http://www.facebook.com/wanlibk	
香港經銷	香港聯合書刊物流有限公司	
	＜地址＞香港新界大埔汀麗路36號	
	中華商務印刷大廈3字樓	
	＜電話＞2150-2100	
	＜傳真＞2407-3062	
	＜電郵＞info@suplogistics.com.hk	